Top Hats and Lottery Tickets:
Horse Racing
and Society in Shanghai

禮帽與彩票

上海灘的賽馬與社會風貌

張寧——著

三民書局

文明叢書序

起意編纂這套「文明叢書」，主要目的是想呈現我們對人類文明的看法，多少也帶有對未來文明走向的一個期待。

「文明叢書」當然要基於踏實的學術研究，但我們不希望它蹲踞在學院內，而要走入社會。說改造社會也許太沉重，至少能給社會上各色人等一點知識的累積以及智慧的啟發。

由於我們成長過程的局限，致使這套叢書自然而然以華人的經驗為主，然而人類文明是多樣的，華人的經驗只是其中的一部分而已，我們要努力突破既有的局限，開發更寬廣的天地，從不同的角度和層次建構世界文明。

「文明叢書」雖由我這輩人發軔倡導，我們並不想一開始就建構一個完整的體系，毋寧採取開放的系統，讓不同世代的人相繼參與、撰寫和編纂。長久以後我們相信這套叢書不但可以呈現不同世代的觀點，甚至可以作為我國學術思想史的縮影或標竿。

序

猶記 20 年前初入中央研究院工作不久，一日中午，與同事在院區內散步，享受南港難得的陽光，迎面林富士老師帶著一群助理施施然而來。各自招呼過後，林老師突然對我說：「你的賽馬研究很有意思，學術性的專書完成後，可以順便替三民書局寫一本通俗性的書。」當時我的研究才剛起步，沒想太多，對於老師邀稿，自然只能唯唯應諾而已。

時光飛逝，賽馬研究花的時間比預期的要長了許多，直到 2019 年 12 月，才終於完成學術性的專書，而且所論者已不僅限於賽馬，還包括了跑狗與回力球等總共三部曲。沒想到，三民書局對拙作甚感興趣，透過同事轉來邀約，希望我能另外改寫成一本適合一般讀者閱讀的書。經與編輯反覆討論，最後決定擷取專書的前四章，外加之前發表過的兩篇學術文章為底，重新改寫。這本書可以說是專為喜愛歷史的讀者而寫，主要集中在介紹英式賽馬在中國的發展，同時觀察中西文化匯聚下形成的衝擊和影響。這本

書雖然完成了，但可惜林老師已於 2021 年 6 月仙逝，哲人已遠，令人不禁唏噓。

　　回顧在研究的過程當中，我經常發現一些與人或動物有關的故事，卻難以放入學術論文中；在分析歷史事件時，也常有許多好玩的細節，因無法符合理論架構，而被迫割捨。現在我很高興有這個機會，將這些看似枝微末節，卻充滿血肉與情感的內容，用一種無須考慮論理的方式，娓娓道來。不過我終究是一個學院型的學者，習慣有多少證據說多少話，文字上難免拘泥保守，敘述上也無法真正任想像飛翔。儘管如此，讀者如果對歷史上曾經發生過的事感興趣，本書應該能夠提供一個中國近代史的新視角，以雅俗共賞的方式，讓讀者有所收穫。

　　身在臺灣的我們，恐怕與馬、驢、騾子這類大型動物距離遙遠，一般人也很可能從未接觸過馬。我自己便是在 2018 年隨外子至蒙古參訪時，才有機會真正坐上馬背。短短十餘分鐘，我大部分時間都忐忑不安，深恐一個坐不穩跌下去──沒想到後來真的跌下去了。下馬時，我因不知馬蹬只要踏一半，結果一隻腳落地，另一隻腳還卡在蹬上

下不來，馬一往前走，人便硬生生地跌坐在地上。一旁的同伴大驚，拉馬的蒙古小男孩卻一頭霧水，怎麼也不明白為何會發生這種事——這便是我與蒙古馬的第一次接觸。

　　雖然我們對馬感到陌生，但賽馬在全球近代史上卻有非常重要的意義，它與大英帝國、殖民、階級、現代性都有密不可分的關係，這點在香港尤其明顯。上世紀香港九七回歸前夕，香港人心浮動，中國前總理鄧小平以一句「馬照跑、舞照跳」，展現維持港島 50 年生活不變的決心。為何「馬照跑」可以作為一種保證？為何這句話從鄧小平口中說出，比其他人（如英國國王查爾斯或美國總統拜登）更具意義？答案便在這本書裡，歡迎大家備上一壺茶（或咖啡），然後放鬆心情，慢慢讀下去。

禮帽與彩票
上海灘的賽馬與社會風貌

目次

從西洋到東洋——
英式賽馬初傳入

　　我們在香港電影裡看到槍聲一響，眾馬撒蹄狂奔的畫面，正是典型的英式賽馬。現在全世界主流的賽馬活動，都是從英國發展出來的。香港之外，還有印度、日本、新加坡、埃及、澳洲、美國、南非等地，不僅定期舉辦比賽，一些大賽如美國的肯塔基德比賽 (Kentucky Derby)，其眾所矚目的程度，不下英國老牌的經典賽。其實早在清末，中國各大通商口岸就有了這樣的運動形式，只不過當時被稱作「跑馬」，而其風行的程度，較之今日各地賽馬，毫不遜色。當時每逢比賽，人人扶老攜幼前往圍觀，是城市居民每年兩度的盛事，更是茶餘飯後閒磕牙的話題。只不過在中共建政以後，跑馬被趕出了中國，再也見不到昔日的榮景。

傳統華北的跑馬

　　英式賽馬只是賽馬諸多形式中的一種，在固定的場地舉行，以跑得最快為決勝標準。在英式賽馬傳入中國之前，中國的華北與關外早就有馬背上的風馳電掣與相互競技。譬如，明朝宦官劉若愚（1584–1641 或 1642 年）在其筆記

體史書《酌中志》中，就提到明朝北京風俗「立春之前一日，順天府於東直門外迎春，凡勳戚、內臣、達官、武士赴春場跑馬，以較優劣」，也就是大家都出去比一比，看誰厲害。而後來被稱為閹黨的魏忠賢就是因為可以在馬背上，「右手執弓，左手彀弦，射多奇中」，才深獲帝心，受到明熹宗（1605–1627 年）的寵信，從而權傾一時。

　　所以傳統中國的跑馬不止比速度，更比馬術，也就是駕馭馬匹的能力。而且即便在洋人賽馬傳入中國之後，馬術展演的活動在華北依然盛行。知名京劇大師梅蘭芳（1894–1961 年）在自傳性著作《舞臺生活四十年》中，便對清末北京四時的跑馬活動有過十分生動的描述。他回憶，北京的風俗是每到一個季節，就有一種應景的比賽，例如：賽馬車或跑馬，其中又以跑馬最受歡迎，「像元宵節的白雲觀、三月三的蟠桃宮、端陽節的南頂（永定門外），都是跑馬的地方」。

　　跑馬場的跑道是臨時搭建的，呈直條狀，而非現今的橢圓形。主辦方每逢快要舉行比賽，就會在地點附近找一塊直條型的寬坦空地，長約一華里（約 500 公尺），寬約兩

丈（約 7 公尺），臨時用土墊平，充當跑道。比賽還未開始，跑道兩旁就有許多攤販預先搭好棚架，備好茶水、茶食，讓前來看熱鬧的人有機會消費。有趣的是，當時對跑馬的評比，並不是群馬蜂擁而出，看誰先抵達終點，而是單騎下場，個別展示技術。

　　據梅蘭芳說，當時跑馬的慣例是單騎下場，「講究的是要馬走如飛。同時騎馬的人的姿勢，要腰桿筆挺，不許傾斜，從起步到終點，一氣貫串」。換言之，講求的不是速度，而是人馬合一的美感。尤其觀眾大多是騎馬的行家，當場就看得出好壞：凡態度從容、姿態挺拔者，兩旁觀眾無不大聲喝采；步伐雜亂、不合要求者，則會被觀眾報以倒彩。

　　下場競技的都是些什麼人呢？據梅蘭芳說，參加這種盛會的多半是清末北京聞人，像是親貴、鉅賈的濤貝勒、肅王和同仁堂樂家，還有京劇界名伶譚鑫培（1847–1917年）等。譚鑫培就是知名老生「譚叫天」，是當時獨步一時的名角，經常入宮為慈禧太后演戲。據梅蘭芳形容，譚老板尤其是個中能手，一下場觀眾就叫好不絕。那時他已經

是六十開外的老人，卻精神抖擻、姿態飄逸，頭帶黑緞小帽，足登快靴，穩坐馬鞍，馬一起步，「只見馬尾飄揚，馬步勻整，蹄聲的合拍，就如同戲臺上快板一般。觀眾看到他實際騎馬的姿勢，更會聯想到他在舞臺上上馬、下馬、趟馬的各種抽象的姿態，拿來做一種對照，非常有趣，所以兩旁彩聲雷動，他本人也顧盼自喜」。

這樣的跑馬活動不僅限於北京，在華北的另一大城天津同樣也看得到。以清末為背景的小說《津門豔跡》裡說道，專為清朝皇室管貢品的「貢張」家主人張迺堂最喜歡玩馬，他平常住在北京，只要回天津老家，必定會到城外紫竹林的曠場練馬。張迺堂有匹駿馬出自蒙古百靈廟，被稱作「廟馬」，他對牠珍愛有加。一天，在紫竹林試馬時，剛好遇到另一位富商黃興伯在那兒跑驢，他的驢全身黝黑，僅四條腿下半截是白的，是頭「雪裡站」，而且腳程快速，一天能行千里，也是不容易得到的東西。結果不知怎麼的，一個不留神，張迺堂的「廟馬」踢死了黃興伯的「雪裡站」，從此掀起極大的風波。

中國傳統跑馬的場景多發生在華北，鮮少遠過長江以

南，主要有幾個原因：第一，北方地勢平坦，常用馬、騾、驢等動物來運輸代步，南方卻水道縱橫，特別是一過長江，這類「大動物」的數量愈來愈少，馬匹既少，也就難得看到像華北那樣的馬術比賽。第二，長江以南，農業與人口愈形密集，沒有多餘的土地可作牧場，氣候上也不適合，華北卻因地利之便，每年可就近從關外購馬，供應無虞；尤其明朝以前，為了和北方游牧民族作戰，馬匹形同固定軍備，朝廷不斷以關內生產的茶、鹽、鐵，與關外進行交換。歷史記載，漢武帝求取汗血寶馬不成，憤而出兵攻伐大宛；宋明兩代為了獲取戰馬，年年以茶葉向關外換取馬匹，形成「茶馬互市」的盛況。這些都在在說明華北有盛行跑馬的充分條件。

　　但是這種農業與游牧族群以長城為界限的情形，到了清代被徹底打破。因為清帝國不僅掌控關內的中國領土，還同時握有關外的東北、蒙古、西藏、青海等產馬之地。當時官方為了供應軍隊坐騎，一出長城，便在察哈爾、盛京、內蒙一帶，設置了七、八個面積遼闊的草場，好為各旗、各部放牧馬匹，例如：正黃等四旗牧場、鑲黃等四旗

牧場、太僕寺右翼牧場、禮部牧場、大凌河牧場等。

　　除此之外，蒙古各部每年也會販運牲畜至固定市集，供關內商販們出關選購。現今內蒙自治區包頭市的「百靈廟」便是這樣一處集市；內蒙古多倫諾爾市北方 1 公里處的「喇嘛廟」，也同為一處著名的馬市，因為當地著名的匯宗、善因兩大剎而得名。據說，清末此地每年向關內輸入的馬匹，高達近二十萬匹。

英式賽馬的引入

　　中國本來就有跑馬，所以英式賽馬傳入後，很快便在語彙上承襲了此一脈絡：賽馬的場地被稱作「跑馬場」，看臺建築則稱作「跑馬廳」。

　　英式賽馬的傳入與英國東印度公司 (The East India Company) 脫不了關係。東印度公司是一個由國家特許的貿易組織。英國自 1600 年開始，透過給予東印度公司特許狀的方式，與亞洲進行貿易。剛開始時，主要的貿易對象是印度次大陸上的各邦。然而，就在乾隆二十五年（1760年）前後，東印度公司也與中國建立起固定的貿易關係。

有別於印度的是，當時中國所有的商品都必須以廣州為唯一轉運港，而且除了廣州以外，「夷商」不得北上——這就是所謂的「廣州貿易制度」。此外，清廷還在廣州城外的珠江北岸，劃了一塊長近 300 公尺、寬不足 200 公尺的地方，作為外商的居住地。貿易期間，所有外商都必須居住於此，不准在外過夜，亦不得攜眷入住。

於是，各國商人在這個有限的空間裡，建立了十三個狹長型的建築物，稱作「夷館」。每個商館向江而立，前階距江邊約數十至百餘公尺不等，建築物向後延伸近 200 公尺，一樓是貯貨的倉庫、辦公室、金庫，二樓有餐廳、接待室及睡房等。貿易期為每年的夏末至翌年春末，也就是 9 月至 3 月之間：原來夏天，西南季風會將東印度公司及他國船隻由印度洋帶來南中國海，上面滿載歐洲或印度的貨物與金銀，用來交換、購買中國的茶葉與生絲；在經過整個冬季的繁忙交易、購貨、打包、裝艙之後，到了春天，東北季風又會將載滿中國貨物的船隻反向帶回，先至印度，再往歐洲。因此，一俟 3 月最後一艘貨船離港，無論是東印度公司職員或是他國商人，便會急忙退居澳門，享受長

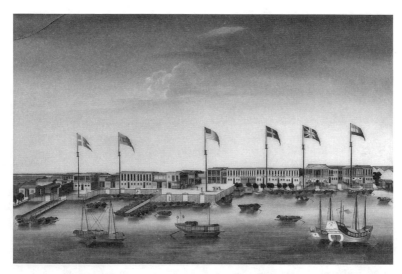

圖 1–1　中國畫家筆下的廣州十三行　此畫約作於 1805 年，原繪於玻璃之上，專供外銷。

達五個月的假期。

　　據英籍作家寇茲（Austin Coates，1922–1997 年）研究，在華最早的英式賽馬，便是在這樣的背景下產生，時間約在 1798、1799 年之間。當時，澳門在葡萄牙人的主掌下，已歷時二百餘年，充滿歐式風情；外商在此稍事喘息後，或與家人會合，或舉行賽馬藉以娛樂。這是單調生活中的少數點綴，因此每逢賽事，外國人社群無不盛裝出席。

　　到了十九世紀中葉，因《南京條約》（1842 年）的簽

訂，外國人不再被侷限於廣州或澳門，可以北上通商或居留。拜過去一百多年來英國在亞洲貿易與軍事上的優勢，英式社交此時已成為在華洋人共同奉行的圭臬，賽馬活動也成為凝聚社群的大事，於是隨著通商口岸一一開闢，租界事務一旦粗定，外國人社群便開始尋覓場地，舉行賽馬活動。

1842 年秋，廈門英軍率先在鼓浪嶼舉行賽馬；三年後以及六年後，香港與上海也分別舉行了賽馬。待《天津條約》（1858 年）、《北京條約》（1860 年）加開通商口岸後，賽馬活動更陸續擴及至天津、牛莊、北京、漢口、九江、寧波、煙臺、福州、青島等商埠。這些大大小小的跑馬場隨著時間推移，有的因社群萎縮消失，有的卻日益茁壯；到了十九、二十世紀之交，除香港之外，英式賽馬在中國已形成三個最重要的中心，分別是：華北的天津、華中的漢口，以及華東的上海，其中尤以上海最具規模。上海作為外國人在華的最大聚集地，不僅每年春、秋兩季的大賽受到矚目，賽馬活動本身更成為西方在華勢力的具體展現。本書意欲鎖定上海這座大埠，帶領讀者切身體會賽馬活動

在中國的發展，以及在這股風潮下，對中國社會、傳統、文化等各個層面所帶來的衝擊和影響。

上海賽馬

上海開埠初期，可以想見賽馬頗不正式且隨興。以1850年11月上海秋賽為例，賽事只有一個下午，項目不過七項，由於馬匹數量不足，為了拖長賽事，還採取預賽制，也就是先兩兩相比，待馬匹贏得兩次才算定案。至於馬匹種類更是五花八門，從平日拖拉馬車的蒙古馬，到外國人日常代步的馬尼拉小馬，還有若干軍用大馬，都被列入出賽名單當中。此外由於訓練有限，比賽時更是狀況百出，馬匹不是拒絕出發，就是中途逃逸；有的還在轉彎處趁機把騎師摔落，再若無其事地跑回家。話雖如此，不到二百人的外國人社群依舊興高采烈，使得該活動比較「像是一個大型野餐會」，而不是正式的比賽。

秋賽甫一結束，滬上幾家知名的洋行，如麟瑞洋行 (Lindsay & Co.)、仁記洋行 (Gibb, Livingston & Co.)、麗如銀行 (Oriental Bank)、同孚洋行 (Olyphant & Co.) 和寶順洋

行 (Dent & Co.)，就出面組織了賽馬委員會，以便籌劃來年賽事，這就是上海跑馬總會的前身。根據相關規章，委員會每年一換，大抵都是由前述幾家大洋行派人主持。接下來十年裡，賽馬委員會盡心盡力，雖常因天氣因素推遲賽事，1854 年更因太平天國戰事而取消春賽，但依舊盡力維持每年春、秋兩季各一次，每次一或兩天的比賽，場內並特許商家提供啤酒、波特、雪利、香檳等各式酒精飲料，以增添歡樂氣氛。

外國人社群領袖之所以竭力推廣賽馬，主要是因為早期殖民社會以年輕男性為主，女性數量有限，整個十九世紀下半葉，生活可用寂寞、單調二詞來形容，加上國籍混雜——以 1870 年代為例，當時上海的外籍人數已達二千上下，其中半數為英籍，其餘半數依序為美、德、法、荷等籍——讓近二千名血氣方剛又國籍不一的年輕男性擠在狹窄的租界空間裡，為了避免鬥毆、酗酒、賭博，甚至沉迷當地女子之類的事情發生，租界領袖包括洋行大班、各國駐滬領事等莫不鼓勵他們從事激烈運動，以轉移注意力，好比：賽馬、賽船、獵紙、板球、網球、田徑賽等。在眾

多運動當中，租界領袖尤其看重賽馬，因為賽馬要晨起訓練，需早早上床，下班後自然沒有時間喝酒，或從事其他有爭議的嗜好。

領導人固然熱心推動，但租界的年輕男性更是興致勃勃。原來養馬、騎馬在英國極其昂貴，只有貴族鄉紳才負擔得起；而來華的英人則多半來自中產階級下層、甚至出身勞工階級，在國內鮮少有機會接觸這項運動。但是來到中國後，他們的社會地位因租界的殖民性質而往上提升，遂對更高階層的生活方式起了模仿之心，加上蒙古馬在中國的價格相對便宜，就連一般洋行職員都負擔得起，所以養馬、騎馬，便成為抵華新手最熱衷嘗試的一項運動。

賽馬首先需要場地，然而租界空間有限，外國社群於是從一開始就採取在租界外另覓場地的做法，並且有計畫地將球場、跑馬場、公園三者結合為一──即外圈用來跑馬，內圈用來打球或散步。後來隨著租界的不斷擴展，這種揉合了綜合運動場概念的場地，便被一再往西遷移，甚至有了跑馬場的三次遷徙。

跑馬場的三次遷徙

1843 年 11 月，英國首任駐滬領事巴富爾（George Balfour，1809-1894 年）抵滬，上海正式開埠。英、法、美三國自上海開埠以後，便一再要求中國劃出一小塊地，供僑民居住使用。清政府沿襲過去廣州十三行的思考模式，也樂得在城外找一塊地，把洋人集中起來，讓他們用自己的方式管理自己。

只是讓他們使用哪裡好呢？中國人重農，不可能把良田浪費在外國人身上；東門外的黃浦江濱是江南舟楫往來之處，更不可能讓洋人染指。最後只好把縣城以北的一些河灘地租給他們。這些地不但無法耕種，還因地勢低窪而經常積水。但洋人千里迢迢來到中國，不是為了種田，而是為了經商，所以反倒正中下懷。原來河灘地雖說容易積水，但運用一點建築工法，打樁填土，便可以築成碼頭，尤其這裡的黃浦江比東門外吃水更深，更適合闢成港口，供遠洋輪船停靠，所以雙方可說各有盤算。

1845 年，負責與外國人交涉的上海道臺（正式名稱為

「蘇松太道」）宮慕久（1788?–1848 年）以布告形式公布了「地皮章程」，也就是英國在上海租地的管理規範，劃定南以洋涇浜（今延安東路）為界，北至李家廠（今北京路），東至黃浦江；次年，雙方進一步確定西以界路（今河南中路）為界，多次磋商終至定案——此即為英租界的開始。第一次劃界的面積不大，約 830 畝，也就是 55.3 公頃，約當兩個臺北大安森林公園大。

租界範圍劃定後，不久便有英僑集資在租界外，也就是今日河南中路以西、南京東路以北，以永租的方式購下 80 餘畝的土地，外圍用來賽馬，中間作為公園和球場，並於 1848 年春季開始賽馬——此即為第一個跑馬場，英文稱作「老公園」(Old Park)。

第一個跑馬場建立沒多久，眾人很快發現場地過於狹小，跑道過短，轉彎過急，沒有足夠的空間供馬匹放蹄奔馳，於是只得另覓場地。此時，恰好英國繼任領事阿禮國（Rutherford Alcock，1809–1897 年）以租界面積過小為由，請求擴界。同年 11 月，上海道臺麟桂（1804?–? 年）同意將英租界向北延伸至蘇州河、向西延展到泥城浜（即

今西藏中路），面積遂得以擴充至 2,820 畝，也就是 188 公頃，相當於第一次劃界時的 3.4 倍大。

擴界之事剛塵埃落定，1850 年，英僑便在新界邊緣勘定一處面積更大的跑道，位置約在今湖北路、北海路、西藏中路和芝罘路中間，並於 1854 年完成收購，是為第二個跑馬場，英文通稱「新公園」(New Park)。據說，北海路和湖北路至今仍略呈圓弧狀，便是當年留下的遺跡。

第二個跑馬場雖較第一個跑馬場來得要大，但不過是個「環馬場」，也就是說，英僑僅取得外圍跑道的部分，中間土地其實分屬不同華、洋地主；其次，隨著租界的人口日益增長，環馬場中央的土地也陸續蓋起了各式房屋，嚴重影響視線。故而，一旦太平軍入侵的可能性稍減，外國人社群便把目光移向了泥城浜以西，打算另覓一處低廉的土地作為新賽場。1858 年，外國人社群集資購入了今日南京西路以南的農地作為跑道，並於 1862 年春開始賽馬，是為第三個跑馬場。此後不再遷移。

在英租界的數次擴界當中，跑馬場一直扮演先鋒的角色。它不是坐落在租界的外面，就是坐落在租界的邊緣，

等到跑馬廳的位置終於確立後，它更成為英租界的「界外之界」。不過，外國人在華勢力範圍的擴展遠不止於此。1863 年 9 月，英、美租界決議合併共組「公共租界」，由於美租界一直界線未定，一開始在面積方面的衝擊並不明顯。但到了 1893 年，美租界的界線確定了，公共租界的面積遂一瞬間暴增為 10,676 畝，即 771.7 公頃，為原來的 3.78 倍。1899 年，公共租界又再度擴張，向東由楊樹浦橋

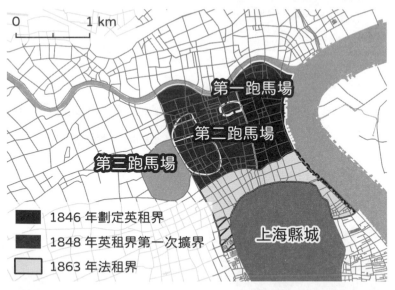

圖 1–2　上海跑馬場三次遷徙示意圖　右邊小圈為第一跑馬場的位置，中間的環狀帶為第二跑馬場，最左邊的色塊為最後的第三跑馬場，也就是後來通稱的上海跑馬廳。

至周家嘴角 ， 向西由泥城橋至靜安寺鎮 ， 整體面積高達
33,503 畝，即 2,233.5 公頃，較之前又多了兩倍，此後未再
擴界。至於南面的法國租界在此風潮底下，也從黃浦江岸
不斷向西擴展，直至 1914 年方才停止。

　　1899 年的最後一次擴界 ， 大大增加了公共租界的範
圍，連帶的也將跑馬廳一併納入 ， 使得跑馬廳從邊陲進入

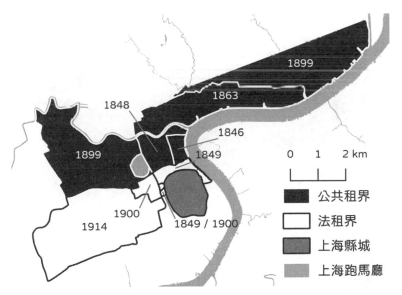

圖 1–3　上海租界歷次擴界示意圖　上方黑色為公共租界，下方黑框白
底處為法租界，兩租界擴界時間不一，但整體而言，公共租界面積比較
大，人口也比較多，在兩租界中居於領先的地位。其中公共租界中的橢
圓形淺色塊，即為上海跑馬廳，面積約為 500 畝，即 33.3 公頃，約當
1.28 個大安森林公園大。

了市中心。到了 1930 年代，隨著城市迅速發展，跑馬廳所在的東、北兩面也跟著一躍成為鬧市。東面的西藏路上，公司、行號、戲院、商店林立，包括第一座遊樂場「新世界」和後來居上的「大世界」，以及著名的旅社兼番菜館「一品香」，與聞名一時的「東方飯店」等，都在這條路上。北面的靜安寺路（今南京西路），隨著南京路的商業發

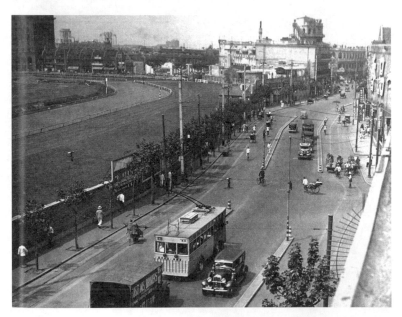

圖 1–4　1930 年代的西藏路　左邊即是跑馬廳，右側旅館與商店林立，路上電車、汽車、黃包車、腳踏車、手推車及行人迤邐而行。

展,更成為歐美最新建築風格的展示場,由東向西分別是:
金門飯店、西僑青年會大樓、國際飯店及大光明戲院四棟
巨型建築,其中國際飯店地下二層、地上二十二層,號稱
遠東第一高樓,摩登新穎的造型,被認為是美國摩天大樓
的再現。至於跑馬廳南面的跑馬廳路(今武勝路)及西面
的馬霍路(今黃陂北路),雖非大型商圈,但前者商舖、醫
院林立,後者主要是跑馬廳的馬房,馬房之後為大片櫛比
鱗次的里弄住宅。

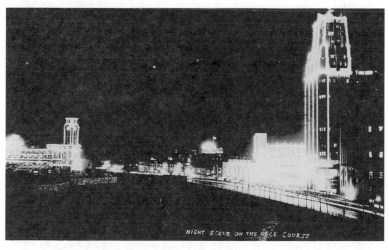

圖 1–5　1930 年代靜安寺路夜景　左邊遠處的建物為跑馬廳的鐘樓與
看臺,前景漆黑處為跑道,右側耀眼的高樓則為國際飯店。

　　跑馬廳以 500 畝大的面積，雄踞鬧市中心，宛如城市中的一座莊園，行人車輛至此都得繞路，這種情形不僅舉世少有，在中國通商口岸亦屬罕見。例如漢口、福州、青島等地的賽馬場，都跟當地的租界有段距離，就算離租界最近的天津英商賽馬場，也都坐落在外圍的馬場道上，獨獨上海一埠與眾不同。

　　跑馬場位於市中心的鬧區，除了提供上海凌駕於其他通商口岸的優勢外，更賦予本地馬主有別於歐美城市的特權。當世界各地的馬主平日於城市工作，只有週末才能赴鄉間探視心愛的馬匹時，上海的馬主卻能清晨蒞臨馬場，觀看馬夫練馬、享受馳騁之樂，然後再梳洗完畢，神清氣爽地赴洋行辦公。上海跑馬廳這種與城市生活緊密結合的情形，可謂得天獨厚，僅香港一地的快活谷可堪比擬。

洋行鬥富

　　就在上海跑馬廳一再遷徙的過程中，賽馬組織也發生了劇烈的變化，從最初臨時性的委員會，逐步轉向會員制的賽馬俱樂部。

賽馬委員會剛成立時，事事因陋就簡，第一個跑馬場既無圍欄，亦不收費，任何人只要有馬就可以參加。但到了 1854 年，這個情況開始有了改變。隨著賽事由第一個跑馬場移到第二個跑馬場，賽馬委員也會開始明訂：只有賽馬俱樂部會員和英、法駐滬軍官才可進入跑道，馬匹也必須由會員所擁有——這代表馬主必須入會成為會員才能出賽。同年，委員會更將大看臺周圍劃為專區，要求購買門票才能入場。

到了 1862 年第三個賽馬場正式啟用後，賽馬委員會又進一步選出六位董事，賦予他們管理總會的權力。 1867年，上海賽馬俱樂部正式成立，英文名為 "The Shanghai Race Club"，中文稱作「上海跑馬總會」，並先後通過總會帳目需經會計稽核、 雇用有給職書記、 修改馬匹轉手規章……等多項提案。次年，運作正式上軌道，除固定每年 1、2 月間舉行大會、確認前一年帳目、選舉下屆董事外，還會在滬上主要英文報紙 《北華捷報》 (*North China Herald*) 與《字林西報》(*North China Daily News*) 公布會議記錄。

　　上海跑馬總會成立後，當務之急就是解決馬匹供應的問題。賽馬最重要的就是馬，而一個好的賽事，更必須有持續、穩定的新馬供應。當時滬上賽馬的主要來源有三，分別是：英軍的軍馬、馬尼拉馬，以及蒙古馬。前者來自英國母國或其殖民地，屬於大馬；後兩者來自菲律賓、婆羅洲或中國關外，屬於體型嬌小的馬。

　　不管是軍馬還是馬尼拉馬，都需遠渡重洋，所費不貲。中國是一個產馬的國家，雖說關內並無大規模畜養，但每年自關外引進上萬匹蒙古馬，從張家口經北京、天津沿大運河一路南下至揚州、鎮江，循固定路線、在特定市集供人選購，上海正是此一路線最南端的城市，英國人開埠不久即發現此事，因此開始思考以蒙古馬補充賽馬的可能性。

　　只是蒙古馬生得嬌小，受高度與長相的影響，英國人剛開始時不無輕視之心。蒙古馬的個頭有多小呢？大約120 至 130 公分左右。基於頭頸上揚的幅度不同，一般馬的身高是從地面的馬蹄起，計算到馬頸與馬身相連的部位，也就是馬頸凸起的那塊肌肉。西方養馬界習以手掌為度，也就是手掌打橫了的一邊到另一邊，約四英寸長，也就是

10 公分再多一點，作為一「掌」。

　　現今世界上最高的馬，莫過於英國純種馬，因人工培育之故，平均可達十六至十七掌，加上上揚的頸子，人站在牠旁邊，當真是仰之彌高。至於阿拉伯馬，大約十四掌一英寸至十五掌一英寸左右；澳洲馬則是十五掌至十六掌。相較之下，蒙古馬僅有十二掌至十三掌。若將蒙古馬與英

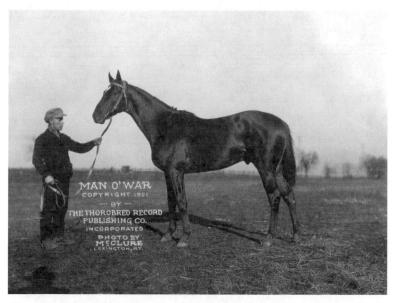

圖 1–6　1920 年代美國著名的純種馬 Man o'War 及其馬夫　Man o'War 贏過多次大賽，被認為是史上最優秀的競賽馬，身高為十六掌二又二分之一英寸，約 169 公分左右。

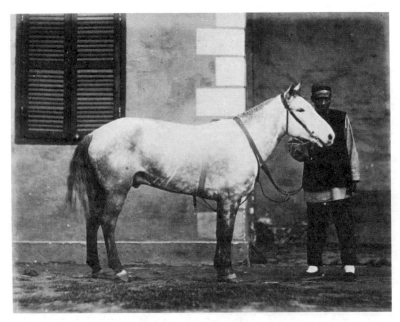

圖 1-7　同治年間（1862-1874 年）中國的蒙古馬與馬夫　馬匹高度約十三掌，即 132 公分左右。

國純種馬相較，差距可達 40 至 50 公分之多。更糟的是，蒙古馬還脖子粗短，缺乏優雅上揚的馬頸，使得整體看來更為矮小。尤其蒙古馬主要用來拉車、乘騎、馱運，講究的是負重、耐力而非速度、長相，所以，直到跑馬總會決心自行赴產地挑選之前，蒙古馬在跑馬場都只是擔任暫時性充數的角色而已。

　　換言之，跑馬總會在 1860 年代草創初期，都是以進口大馬來解決問題。這段時期因太平天國之役，上海呈現前所未有的榮景，除了避難華人大量湧入、租界地價連年飛漲之外，戰爭還帶動米糧、軍火的買賣，為洋行帶來大筆的收入，使租界有足夠能力支撐昂貴的馬匹進口。與此同時，洋行間也出現了彼此「鬥富」的現象，更對這種情況產生推波助瀾的效應。

　　當時在中國有三個舉足輕重的洋行，分別是：英商寶順洋行、英商怡和洋行 (Jardine, Matheson & Co.) 和美商旗昌洋行 (Russell & Co.)，都是源自於英國東印度公司時期的「散商」，也就是該公司旗下的代理商。在英國東印度公司失去亞洲貿易獨占權之後，這些「散商」開始自行發展，其中怡和與寶順都屬英商，但長期不和，不僅在鴉片、茶葉、生絲等生意上較勁，還兼有私人恩怨。雙方恩怨的起因，據說是 1830 年加爾各答商行倒閉事件，當時化學合成顏料「普魯士藍」剛被發明不久，市場傳說它價格便宜、品質又好，極有可能取代傳統的藍靛。消息一出，藍靛價格暴跌，不少加爾各答商號接連倒閉，其中包括藍靛主要

交易商柏馬行 (Palmer & Co.)。柏馬行與怡和及寶順都有往來，但怡和有飛剪船往來於中、印之間，這種船船身狹長，像剪刀一樣，拉滿風帆，順風急駛，比一般貨船都要快，最適合傳遞情報。飛剪船將商號倒閉的消息帶到廣州，怡和得知後，表面佯裝無事，私下暗自部署，最後損失有限；但晚一天得知的寶順，卻損失慘重。怡和如此不講義氣，讓寶順難以原諒，從此種下恩怨。

　　讓雙方關係雪上加霜的，還有情婦爭奪大戰。當時洋行大班因隻身在華，多半養有華裔情婦。有時情婦身價熱門，大班彼此之間還會爭風吃醋。寶順負責人顛地（John Dent，1821–1892? 年）就不講道義地勾引了怡和大班查頓（David Jardine，1818–1856 年）的女人，結果讓兩個洋行之間的關係壞到不能再壞的地步。

　　1857 年至 1867 年之間，寶順與怡和進一步把商場恩怨延伸到了跑馬場上。最明顯的例子，就是雙方每每不惜重金，自倫敦或澳洲進口大馬，先在香港、上海一決雌雄，再運至其他分行，如天津等地一別苗頭。駿馬本身就價格不菲，加上遠渡重洋搭船而來，沿途的細心照料，絕非一

般洋行負擔得起。雙方投入的賭注也很驚人，據當時人回憶，有時甚至會以一艘輪船或一間商行為代價，而寶順與怡和不但毫不疼惜，反倒引以為樂。

　　上海春賽開賽次日有一個「挑戰盃」，獎金為諸賽之冠，必須連贏兩次才算，成為寶順與怡和的必爭之地。1862 年，怡和名駒「等腰三角形」(Pons Asinorum) 失利，將獎盃拱手讓給了寶順的「埃斯克代爾」(Eskdale)，怡和馬上託人從母國高價購來「威廉爵士」(Sir William)。該馬在訓練中，展現了奪魁的實力，寶順立刻不落人後，託人從澳洲購入良駒「埃克塞特」(Exeter)。

　　這種大洋行之間不顧一切相繼鬥富的現象，到了 1867 年戛然而止。原來，1864 年清廷平定太平天國後，來滬避難的蘇杭富戶紛紛返鄉，租界地價開始大跌；跟著 1866 年倫敦發生奧弗倫‧格尼銀行 (Overend, Gurney & Co.) 破產風暴。奧弗倫‧格尼銀行是一種批發貼現的銀行，專門提供銀行鉅額借貸，被稱作「銀行中的銀行」，它的倒閉不僅影響英國國內的銀行，還使得在華英商銀行連帶受累，開始抽緊銀根。據說，怡和洋行再一次利用飛剪船早一天獲

悉情報，預先準備，才勉強度過難關。但寶順洋行可就沒這麼幸運了，過度投資加上周轉不靈，隔年遂無預警宣告破產。租界隨即陷入一段不景氣的黑暗期。

　　主要對手退出市場，加上滬上景氣低迷，怡和等大洋行便不再競購名駒，賽事也由原先大洋行獨占的局面，轉而由一般西洋商行主導。最重要的是，沒了進口的阿拉伯馬或澳洲馬，蒙古馬終於有機會嶄露頭角，在賽場上開始擔負起重要的角色。恰逢此時，通商口岸的跑馬場與蒙古產地也接上了頭，雙方於是開始逐步建立起馬匹販運的網絡。

蒙古馬當家

　　上海跑馬廳首次與關外馬商接觸，很有可能是在 1856 年。當時有個蒙古馬販聽聞，上海有群「蠢外國人」願出高價購買馬匹，故意自關外選了一百匹駑馬送至上海。等到次年開春，開始進行訓練，洋人這才發現這一百匹馬不堪其才。不過雖然被騙，但至少與關外接上了線；況且，馬販既有本事挑選駑馬，自然也有本事挑選千里馬，從此

開啟馬販專為滬上洋人選馬的過程。

　　到了 1870 年代，在華的各大賽馬場已與關外建立起一套完整的馬匹貿易網。舉凡競賽所需的馬，均由馬販在蒙古先做第一輪篩選；待入關後，再在天津進行第二輪，接著會以小批的方式運至各口岸。至於販運的路線，除了傳統的大運河外，還增添了一條由天津搭海輪至上海的辦法。馬匹抵滬後，會在龍飛馬房 (Shanghai Horse Bazaar) 公開拍賣，這是一家專供馬車出租兼做馬匹買賣的商號。每當新馬到貨，外國人社群便一陣騷動。英國首位駐華大英按察使何爵士（Sir Edmund Hornby，1825–1896 年）對此曾有生動的記載：

　　　　在身披羊皮的蒙古主人陪伴下，這些動物長途跋涉，走了至少一千兩百英里才抵達上海。每逢拍賣日，空氣中總是像過節一樣，瀰漫著興奮之感。下午四點，還不到下班時間，喜好賽馬的小夥子就紛紛出現，準備為自己挑選一些「好貨」。不過，想要檢視這些動物，其實無法辦到，一來牠皮粗毛厚，有如

狗熊，從外觀完全看不出牠的體態，二來極不友善，任何歐洲人想要靠近，牠不是後退，就是呲牙咧嘴，發出警告，還不時找機會用後腿以最兇殘的方式踢出去。即便是蒙古主人想要把牠們引入拍賣欄，也得動用長竹子末端的套索，才能辦得到。可以確定，牠們腿部強健有力，只是最好離牠遠一點，不要被踢到。

馬匹多在秋季入關，馬販為了助其過冬，不會為之剃毛，加上蒙古馬生於大漠，為了適應北方嚴冬，毛皮尤其粗厚，所以交易時，往往很難看出體型或肌肉的分布，眾人僅能瞎子摸象，有時根本不知自己買的是什麼。在這樣的情況之下，買到駑馬是應該，買到駿馬是運氣，不過，只要其中有一、兩匹能於比賽勝出，轉手便可獲利，所以大家樂此不疲。

龍飛馬房的拍賣只是一般程序，等進入二十世紀，真正實力雄厚的大買家多半不再參與這類競標，而是派人直接出關選馬。天津的幾家大洋行，如怡和、太古

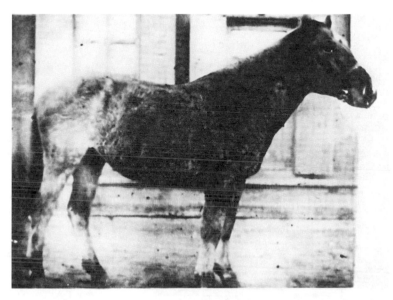

圖 1-8　蒙古馬　曾在平津二地訓練馬匹達二十五年之久的安德魯‧馮‧德爾維格 (Andreas, Baron von Delwig) 留下兩張難得的對照相片，可一窺蒙古馬入關前、後的變化。上圖為 1927 年天津的冠軍馬「戴安娜」(Diana) 初入關時的模樣，全身毛茸茸，據說身上還有些皮膚病。

(Butterfield & Swire)、慎昌 (Andersen, Meyer & Co.)，或龍飛馬房本身，都是如此。每次少則數十匹，多則三百餘匹，採購範圍也從內蒙古草原的張家口、古北口、喇嘛廟一帶，向外延伸至外蒙古克魯倫河流域的桑貝子、車臣汗部的中左旗、庫倫，及黑龍江的哈爾濱、齊齊哈爾，甚至中俄交界的滿洲里一帶。儘管如此，1920 年代以後，還是有二十

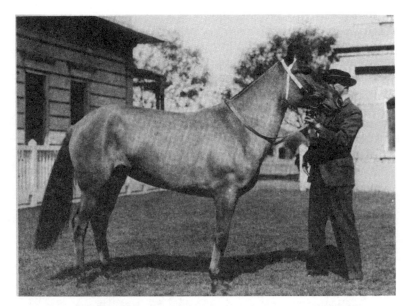

圖 1–9　蒙古馬開春後經過剃毛梳洗、修養治療，尾巴再編織一下，便英俊挺拔，與大馬相比毫不遜色　這張照片是戴安娜梳洗過後與主人的合影，看得出來戴安娜腿型完美、身軀有力、後背強壯，唯一的缺點是脖子不夠長，但也稱得上是相貌堂堂。

多家馬商年年赴蒙販馬，專門供應津滬地方的歐美人士。

為了配合賽馬的特殊需求，運送來滬的馬還會在入關前進行一輪的測試與計時。也就是在這樣綿密交織的網絡底下，確保了上海跑馬界能夠擁有最珍貴且持續、穩定的新馬供應。

這樣的運銷網絡雖然解決了上海馬匹供應的問題，卻

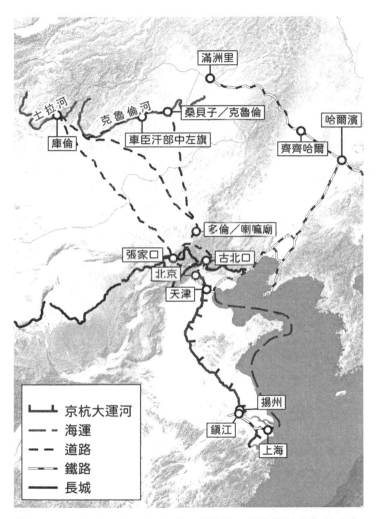

圖 1–10　二十世紀初上海的馬匹貿易網　此時的採購範圍已由原先的內蒙古草原，擴展至外蒙的克魯倫河流域及東北的黑龍江等地。

讓香港處於相對不利的位置。原來，香港恰居於此一網絡
的最南端。換句話說，上海挑剩的馬才輪到香港，這也是
為什麼港、滬兩地的賽馬場，始終處於相互競爭的關係。
儘管如此，香港為了與上海、天津、漢口的馬場往來互賽，
自 1870 年代起，也同樣轉向了蒙古馬。這種情形一直維持
了六十多年，直到對日戰爭爆發，關外馬因取得不易，才
轉而向澳洲進口。不過，為了要與通商口岸的賽馬體系保
持一定聯繫，香港賽馬會要求進口的澳洲馬不能太大，必
須在十五掌之內，而這個傳統也一直延續至今。

　　全面改用蒙古馬，確立了英式賽馬在華的基礎；各通
商口岸也得以在上海的帶領下，為蒙古馬量身訂做各式規
章，從而建立起一套通商口岸的特有體系。

　　不過，從另一個角度來看，這樣的轉變也切斷了通商
口岸與英國母國的聯繫：一來，蒙古馬的個頭嬌小，從馬
蹄到馬頸僅 130 公分左右，高頭大馬的英國人坐在上面，
有如大人玩小車，給人一種「非真」的感覺，難免受到以
純種馬為主的英國賽馬場的輕視；二來，蒙古馬脖子短、
步伐小，在優雅或速度記錄方面，也無法與英國的大馬並

列；尤其重要的是，蒙古馬年年自關外進口，關內既然無法自行培育，便難如英國純種馬或澳洲馬般，建立起三代父母履歷的可靠證明。既無馬匹譜系可查，在華賽馬場便順理成章，成了英式賽馬的「化外之民」了。

通商口岸的賽馬場對於這樣的情況並不以為意。面對外界質疑，他們傾向於強調蒙古馬身軀粗壯、耐力驚人，是尚未人工培育前的原始馬種。

這種說法其實頗有幾分道理。蒙古西部科布多盆地和新疆準噶爾盆地東部一帶，是「普氏野馬」(Przewalski's horse) 的產地。這種馬是原始馬種的一支，也是目前世上僅存的野馬，由於蒙古人的獵殺，1969 年起在野外幾乎滅絕，後經西方幾個動物園與私人聯手復育，2005 年才由原先的「野外滅絕」改為「極度瀕危」。蒙古人之所以獵殺牠們，是因為這種野馬性格狂野，難以馴化，並不時引誘性格溫順的蒙古家用馬，從而生出同樣狂野的幼馬，形成牧民的損失。這樣的馬或許不適合拉車馱運，卻十分適合放足奔馳，比對現存的照片，可以看出這些馬很可能被運來上海，在賽馬場上馳騁。這也符合滬上歐美人士對蒙古馬

的形容：牠們「擁有所有運動家欣賞的特質，包括膽識過人、續航力強、聰明矯捷，而且一旦起步，就決心頭一個回到底線，是真正的競賽馬匹」。

蒙古馬不僅取代大馬成為賽馬場上的主力，還碰觸到許多來華外國人內心最柔軟的部分，成為他們在異鄉感情的寄託。1863 年來華加入中國海關的英人包臘 （Edward Charles M. Bowra，1841–1874 年）便這樣描述後來為他贏得北京跳欄賽的蒙古馬：「我初次見到牠時，牠是我看過性子最野、最狂暴的動物，兇狠、不受控制。但我堅持不懈，每天親手餵食，細心照料，漸漸地，牠變得溫順如寵物，跟前跟後，從我手中吃東西，就只差不能和我說話。」

對滬上英人而言，上海是他鄉。對這些蒙古馬來說又何嘗不是？難怪牠們會對主人產生強烈的依戀，有時甚至對同樣來自蒙古大草原的同伴也依賴不已。1890 年代有匹冠軍馬名叫「勇士」(Hero)，曾連續六次奪魁，被認為是有史以來最傑出的名駒。但牠有一個弱點，就是一定要同廄老馬「桃樂絲」(Dolores) 在場才肯起跑。桃樂絲過去也曾風光一時，退役後只負責拉車。勇士這個非牠不跑的怪

癖，為桃樂絲贏得「勇士的保姆」的綽號。

　　中國賽馬場全面採用蒙古馬，一開始只是因地制宜，但後來無論在實際成效或心理層面，都成功取代了大馬的角色。到了 1920 年代末，一度有大、小馬雜交的混血馬出現，被公認為更加優雅漂亮、速度也較快，但喜好賽馬的人依舊堅持牠們在「勇敢、剛毅、心胸寬大」等方面，無法與真正的蒙古馬相提並論。

黃皮膚的馬主

上海跑馬總會以蒙古馬為主力，建立起一套通商口岸的特有體系之後，賽馬的會員人數也跟著迅速攀升，從原先的一、二百人，到了二十世紀初，增加到了九百多人。不過，他們全都是洋人，沒有一個華人。就在這時候，一批長期與洋人往來的華人，出於對英國文化的嚮往，開始對跑馬產生了濃厚的興趣。這些人不僅本身騎馬或養馬，還希望能夠加入洋人的賽馬俱樂部，獲得和洋人馬主一樣的待遇。不過，洋人的賽馬會是一個高度排外的組織，並不接受華人加入，華人菁英在受挫之餘，於是萌生了自行成立賽馬會的念頭。

其中成立最早、也最具帶頭作用的，就是萬國體育會了。它集合了上海寧波商人的力量，開風氣之先，不僅提供華人馬主出賽的機會，還成為培育華人騎師的溫床。於是，原先僅限於西洋人的賽馬活動，開始向通商口岸的廣大華人菁英擴散。

萬國體育會

說起萬國體育會，必須先從上海知名甬商（即寧波商

人）葉澄衷（1840–1899 年）開始說起，因為萬國體育會的創辦人葉子衡（1881–? 年），正是他的第四個兒子。

上海開埠後，寧波商人因地利之便，很快趁勢崛起。葉澄衷是寧波幫的開山祖師，出身浙江鎮海一個貧困的農家，六歲那年父親過世，十四歲便跟隨一位同鄉長輩到上海討生活，後經人介紹，在法租界的一家雜貨舖打雜。這家雜貨舖賣的不是一般雜物，而是輪船航行時所需的食物和五金用品，像是菸酒、罐頭、洋油、洋燭、帆布、繩索之類，以及修理船舶的釘子、鏈子、鉤子、斧頭、鑿子等工具。葉澄衷很快就發現船舶生意很有看頭，於是決心自行發展，但囿於資本有限，不得不先從黃浦江上一位搖舢舨的船夫開始。

外國貨輪吃水深，入港後多半停泊在深水區，船員上下岸，仍需輕巧的舢舨協助。葉澄衷一面接送船員，一面做起兜售輪船菸酒、罐頭、食物的生意。一天，他在搖舢舨時，意外拾獲一只洋商的皮篋，裡面存有鉅款，但他拾金不昧，原封奉還。洋人驚喜之餘，認為他為人誠實，便經常與之往來，還介紹生意給他。葉澄衷於是學會英語，

並默默觀察洋人的經商之道，包括「物價消長之理，商業
操縱之法」。在洋人的幫助之下，葉澄衷很快存下第一桶
金，同治元年（1862 年），也就是二十二歲那年，在虹口
的漢壁禮路開設順記洋貨號；同年，又遷至位置更好的百
老匯路。

　　順記洋貨號一開始做的主要是食品、五金等雜貨買賣，
但在洋人的引薦下，很快就從「食物五金」轉向了「船舶
五金」。原來，百老匯路地僻荒涼，卻靠近虹口南岸的船塢
區，幾個新成立的英商船廠，及最初的江南機器製造總局，
都在附近。修船、造船與機械製造都需要大量的金屬材料，
像是鍍鋅鐵片、馬口鐵、鋼條等，葉澄衷的本業原就是五
金，後又盤下德國人在北蘇州路、乍浦路口的可熾煤鐵行
（該行是上海最早從事煤炭與舊鋼鐵進口的商行），於是在
此根基上，開始了進口五金材料的生意。後來他的買賣越
做越大，除了老順記之外，又在租界的其他地方陸續設立
南順記、新順記等分行。

　　當時中國夜晚點燈，多以菜油為燃料，燈火搖曳，光
線昏暗，而煤油是石油分餾後的一種混合物，價格不貴，

照明又佳，配上玻璃燈座，很有市場潛力，英商亞細亞火油公司 (Asiatic Petroleum Co.) 早已開始經營。1883 年，美國美孚石油公司 (Standard Oil Co.) 也將觸角伸入中國，希望從當地商家找一間合適的代理商，順記洋貨號很快雀屏中選。

　　1883 年，葉澄衷四十三歲，開始獨家代理美孚煤油，直至 1893 年為止。在這長達十年的時間裡，他先後在寧波、溫州、鎮江、蕪湖、九江、漢口、天津、煙臺、營口及廣東三和（疑為「三河」之誤）等地，建立起順記的分店與聯號，竭力為美孚石油打開在中國的銷路。可說五金讓葉澄衷從虹口一隅一路走向了上海其他地區；而煤油，又引領他從上海一地一路走向了其他各個通商口岸。

　　美孚的代理權不單讓葉澄衷的事業版圖從上海擴展至長江中、下游及華北一帶，更讓他手握充沛資源可隨意調度。或許正是因為領會到「物價消長之理，商業操縱之法」，他毫不客氣地藉操控市場上煤油的數量，賺取利潤價差；同時利用美孚要求的付款時間，與順記給予內地商家期限的時間差，將資金分別投入錢莊、運輸、地產、絲織、

火柴等行業。在累積財富的同時，他不忘積極參與公眾事務，特別是與寧波人有關的慈善事業，如賑濟、救貧和辦學。他在過世的前一年，還獨力出資十萬兩，在虹口成立澄衷蒙學堂。

葉澄衷共有子女十四人，1899年8月當他自知不起時，在遺囑中決定不分家產，將家族沿用的「樹德堂」改為「樹德公司」，所有財產置於公司名下，統一由長子貽鑑（1868–1901年）、三子貽銘（1880–1923年）及四子子衡共同經管，其他各房不得過問。每年各業所得盈餘平分為十份，七子各得一份，其餘三份留作家族公產。葉澄衷在遺囑中規定，樹德名下的產業不得分割，各房如另外經營事業不在此限。據說，葉澄衷留下的遺產數目相當驚人，總計市值高達六百萬兩。

葉澄衷的七個兒子當中，除早逝的長子外，四子葉子衡似乎占有特殊位置。據說他生得「儀表堂堂、為人豪爽、敢作敢為」，少年時在上海讀書，葉澄衷為他聘請了英國教師；稍長，一說是入聖約翰書院讀書，不過更有可能是出國留洋。

圖 2-1　葉子衡　1908 年，倫敦大英羅伊出版社出版了一本以中國通商口岸為內容的《商埠志》，書中圖文並茂，在介紹葉澄衷家族時，附上了葉子衡的照片。照片中，葉子衡西裝短髮，意氣昂揚。當時滿清尚未傾覆，只有出國留洋的人才可能公然剪辮，由此可見，他很可能出過洋、留過學。另外，從他後來擔任臺灣銀行買辦等事例來看，留學國家很可能是日本。

　　出生在葉氏這樣的家庭，葉子衡與兄弟都愛好賽馬，也就不足為奇，連帶他在上海跑馬總會裡，也有不少好朋友，像是殼件洋行 (Hopkins, Dunn & Co.) 的大班克拉克（Brodie Augustus Clarke，1844–1931 年），就是葉子衡的忘年之交。

　　克拉克，蘇格蘭人，1864 年左右來中國，先是進入怡和洋行工作，後於 1891 年獲邀出任殼件洋行合夥人，直至過世為止。殼件是滬上重要商行，專營水陸運輸、海損計算，兼營煤、油、五金、地產、證券、股票及其他經紀業務。克拉克因業務關係，與滬上華商多有接觸，是個很有名的「中國通」。他雖比葉子衡大三十七歲，但藉匯票生意

往來，二人混得很熟。工作之餘，克拉克也是上海跑馬總會的活躍成員，1891 年起出任董事，並於 1900 至 1902年，連續三年出任主席，頗受租界外籍人士敬重。

在如此重量級人物的襄助之下，葉子衡想要加入上海跑馬總會，並非毫無可能，況且他的日本國籍也是一大優勢。葉家兄弟多半擁有外國國籍：像是老二葉貽釗（1875–1929 年）和老三葉貽銘有葡萄牙籍；葉子衡本人於 1905年加入日籍；老五葉貽錡（1886–1919 年）後來也於 1910年入了日籍。

葉子衡挾家產與日籍之勢，自覺不應受到跑馬總會「華人不得入會」的限制，乃於 1907 年前後申請加入會員，不料投票時竟未過關。他不肯放棄，與克拉克一同前往香港，在後者協助下，設法參加香港賽馬會的比賽；返滬後，以前述經歷為由，再度申請加入，結果仍然遭拒。兩次被拒門外，令葉子衡顏面盡失。據說他一怒之下，決定聯合其他寧波商人自行籌建賽馬場、成立賽馬會。

賽馬必須先有場地，上海跑馬總會因成立時間較早，土地取得相對容易，但葉子衡等人開始籌建萬國體育會時，

租界附近已無空地，不得已，只好把眼光移向上海縣以北的寶山縣。經過多次探勘，眾人在江灣火車站附近覓得 1,100 餘畝的土地，於是開始進行整地、築路等各項工程。

葉子衡等人收購的土地在今日寶山縣五角場西北。當時這一帶綠野平疇、河道縱橫，既無馬路，亦無水電。取得土地後，第一步就是修築聯外道路。五年內，連續修築了三條寬達 13 至 16 公尺的大馬路，包括：向西連接江灣火車站的「煤屑路」、向南連接租界北四川路的「老體育會路」，以及跑馬場南端起到虹口公園西北葛家嘴的「新體育會路」，務求做到江灣跑馬場與上海租界之間，交通便利、容易抵達。

葉子衡等人一面修築聯外道路，一面致力於跑馬場的整地工作。新的跑馬場是上海跑馬廳的兩倍大，形狀完整、排水良好，橢圓形跑道共分三層：最外圈是比賽專用的草地跑道；內圈是練習用的煤屑跑道；最裡層設有溝渠和矮樹叢，是專供障礙賽用的「跳浜」跑道。草地跑道的直線衝刺距離超過 600 公尺，比起上海跑馬廳的 400 公尺更形優越。葉子衡等人大量招募華北善於馴馬的回民，遷來江

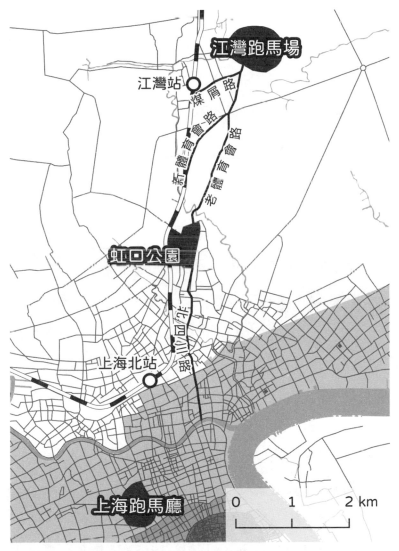

圖 2–2　江灣跑馬場築路圖　圖上方橢圓色塊為江灣跑馬場，下方色塊為上海公共租界。這幾條「體育會路」均由萬國體育會私人出資，為聯絡江灣與上海租界而建。

灣出任馬夫與馴馬師，其中又以山東籍回民居多。據馴馬師馬尚賢回憶，當年他隨父親遷來江灣時，當地已有數十位回民聚居，皆為萬國體育會招來。到了國民政府時期，江灣已形成一個頗具規模的回族穆斯林聚落。除此之外，還有回族馬販子往來於寧夏、新疆和上海之間，協助萬國體育會取得合適的馬匹。

江灣開賽與華人騎師

經過長達四年的籌備，寧波商人竭盡金錢與人脈，終於在 1911 年 4 月 15 日，正式於江灣跑馬場舉行比賽。開幕當天恰逢星期六，連接上海與南京的滬寧鐵路特別安排專車，從上午 11 時半起至下午 7 點半止，隨時開駛。還不到中午，滬上對賽馬有興趣的馬主、騎師或純粹喜歡看熱鬧的民眾，就絡繹不絕趕赴江灣。不過也有人選擇不搭火車，自行騎馬前往。到了下午開賽時，中、西各界男女來賓已達萬人，其中華人約占七成。

比賽從下午 1 點開始，共賽七場。英國騎師勞倫司（Bertie Standish Laurence，1883?–1915 年）騎萬國體育會

書記張予權的白馬，贏得第一場「試驗盃」；第二場「獵紙盃」由英國人道勒斯（George Dallas，1870?-1931 年）騎自家馬匹勝出；第三場「寶山盃」，再度由道勒斯騎葉子衡馬房灰馬勝出。此後，華洋騎師互有勝負。其中第六場「華人盃」只限華人騎師出賽，共有六馬較勁，結果胡西藩（?-1921 年）跑第一，葉子衡第二，胡條肂第三。整體而言，雖洋人勝出場次較多，但中、西報紙均同意，華人馬主、騎師的表現出乎意料，與洋人堪稱匹敵。

江灣跑馬場開賽成功，為華人騎師提供了一展身手的舞臺。而這些騎師之所以對賽馬感興趣，多半與其父兄有關。像是第一天比賽表現優異的胡條肂、胡西藩兄弟，便是官宦子弟，二人的父親是清末重要洋務大臣胡燏棻（1840-1906 年）；另一位對萬國體育會奠基有功的活躍騎師徐超侯（1880-1966 年），其父徐潤（1838-1911 年）是清末官督商辦的主要參與者。

先說胡家兄弟的父親胡燏棻，安徽泗州人，同治十三年（1874 年）進士，入官場後在李鴻章（1823-1901 年）手下任職，先是負責北洋軍的後勤補給，後升任天津道臺，

受李鴻章的影響，喜好談論洋務。1895 年中日甲午戰敗，他奉命至天津小站仿效外國陸軍練兵，編成十營定武軍，後由袁世凱接手，在其基礎上建成「新建陸軍」。1895 年，胡燏棻奉命督辦天津至蘆溝橋的津蘆鐵路，並於 1897 年順利完成，接著負責津榆鐵路關外段的修築。該段原本計畫修至錦州，但當時俄國藉修築哈爾濱至旅順南行支路的機會，覬覦東北；於是在他力爭之下，關外段又繼續往北修至瀋陽附近的新民；後來，此線與先前的津蘆線總稱關內外鐵路，稍晚又改稱京奉鐵路，是胡燏棻一生最大的成就。此後，他歷任刑部、禮部、郵傳部侍郎，《清史稿》中有傳。

　　綜觀胡燏棻一生，與西方人接觸甚多，例如：西法練兵時，他與德國人漢納根 （Constantin von Hanneken，1854–1925 年）往來談判；督辦鐵路時，與英國築路工程師金達（Claude William Kinder，1852–1936 年）一同丈地插標、購置物料；另外，津榆線關外段因經費困難，在清廷允許下，與英國匯豐銀行 (Hongkong and Shanghai Banking Corporation) 借款銀一百六十萬兩──可說是洋務運動中的開明人物。1906 年胡燏棻過世，英文《北華捷

報》稱之為中國的損失，並盛讚其為人誠實、廉潔、坦率、忠誠，處事不屈不撓，同時對英國特別親善。在這樣環境下長大的胡氏兄弟，對西方事務自然不會陌生。

胡燏棻的子女多長於天津，很早便習得騎術，因此萬國體育會於 1911 年一開賽，胡氏兄弟便成為江灣跑馬場上第一批華人騎師，後來幼弟胡會林（1897 1971 年）也跟著加入，成為三兄弟中騎術最精者。接下來數年，隨著華人賽馬會在各個通商口岸陸續成立，三兄弟更順勢轉戰天津、漢口、青島等地，且屢屢勝出。

撇開騎術不論，老二胡西藩還是位識馬的能手。據說他最為人津津樂道的，就是發掘江灣第一名駒「鎖雪兒尤寧」(Social Union)。1920 年，胡西藩以非常低廉的價格買下這匹無人識得的灰馬，交由幼弟胡會林練騎，結果次年參賽便成績不俗。但胡西藩覺得此馬年紀尚輕，要求胡會林再等一年，才讓牠全力施展。1922 年，「鎖雪兒尤寧」果然不負所望，一舉拿下江灣德比賽與德比盃雙料冠軍，創下江灣跑馬場難得的記錄。

除了葉、胡兩家外，清末官督商辦的主要參與者徐潤

的五子徐超侯，也是一位活躍的知名騎師。徐潤，號雨之，廣東香山人，十四歲來滬，加入英商寶順洋行，從學徒一路做起，後升至買辦，進而投資茶葉、土貨、鴉片、房地產等行業。與其他粵商不同的是，他不光是一位汲汲營營的買辦，還是中國第一批新式企業的經營者。原來，清朝歷經鴉片戰爭、兩次英法聯軍的軍事挫敗，決定採取「官督商辦」的方式，開辦一連串西式企業，包括紡織、航運、礦務、造船等工業，由商人出資認股，政府派官員管理，其中，輪船招商局便是中國第一家以現代公司概念經營的企業。1873 年，負責推動「官督商辦」的李鴻章在其僚屬盛宣懷（1844–1916 年）的介紹下，網羅徐潤與怡和洋行買辦唐廷樞（1832–1892 年）一同加入輪船招商局，一任會辦、一任總辦。從此，徐潤將其任寶順洋行買辦時期所累積的豐富經驗、過人識見及經營方法，投注到此一代表性的企業當中，之後更進一步跨足礦務、墾務，先後前往安徽、熱河、廣東、河北、遼寧等地勘查礦產與墾地。

　　徐潤足跡遍及大江南北，但他的根基還在上海，與公共租界的發展緊緊相連。原來他任買辦期間，與當時寶順

洋行的大班韋伯（Edward Wcbb，? 1906 年）交好。韋伯
於 1863 年任期屆滿調回倫敦，臨行前，給了徐潤一個珍貴
的忠告，他說：「上海市面，此後必大。」勸徐潤日後盡可
將資金投入房地產。他建議的地段首推外灘沿岸，即今日
中山東一路直至十六舖；其次是南京、福州、河南、四川
四路形成的英租界中心區；然後是虹口的美租界。當時，
黃浦灘不過是一片平坦泥地，美租界尚未開發，但徐潤大
膽採納韋伯建議，真的是「有一文置一文」，前後在這一帶
購入土地近 3,000 畝，建造市房二千四百餘間，每日坐收
租金六百餘兩。

　　1899 年公共租界尚未擴界前，英租界的面積不過
2,800 多畝，由此可見徐潤置產之多，有一些還在美租界。
雖說 1883 年中法戰爭引發上海金融危機，徐潤因周轉不
靈，被迫賣出大部分地產，損失慘重，但從公共租界的角
度來看，他的廣泛置產、建造商舖房屋，絕對是推動租界
發展的重要力量。在這一路開發的過程中，徐潤曾將虹口
的元芳路、源昌路，及跑馬廳北面的派克路等土地，捐給
工部局作為道路。1911 年徐潤過世時，《北華捷報》稱之

為「租界草創時期的重要人物」,在租界由一河灘地轉變成
中國最重要城市的歷程中,他著實扮演了不可或缺的角色。

　　徐潤雖因官督商辦躋身官場,但之前因長期任職洋行
買辦,十分看重西式教育。徐潤共有五個兒子,他讓前三
子協助經營事業,將老四、老五送往英美名校。徐超侯便
是他最費心栽培的幼子。徐超侯八歲時,徐潤讓他在上海
學習英文;十六歲時,為他延聘一位女傳教士戴娘娘,每
日午後在家教授英文二小時,如此五年。1901 年,戴娘娘
因年邁返英,徐潤利用此一機會,讓二十一歲的徐超侯自
費隨行 ; 抵達英國後又補習數年 ,考入牛津大學 , 直至
1911 年因徐潤過世才返國。

　　徐超侯在英國顯然如魚得水,讀書之外,還有餘裕從
事賽馬。他是唯一獲准參加英格蘭全國障礙賽的華人馬主
與騎師。據後輩回憶,徐超侯「在國外留學時派頭很大,
與英國王公貴族結交很厚,紈袴子弟,非常奢侈,與英國
溫莎公爵是密友」。此說可能屬實。溫莎公爵即是「不愛江
山愛美人」 的英王愛德華八世 (Edward VIII, 1894–1972
年) , 早年任威爾斯親王時 , 曾就讀牛津莫德林學院

(Magdalen College)；據說，他當時對讀書興趣有限，但好
騎馬，曾加入大學馬球隊。依時間推算，二人在牛津的時
間相當，若徐超侯與他在同一學院或同屬球隊，確實有可
能成為朋友。

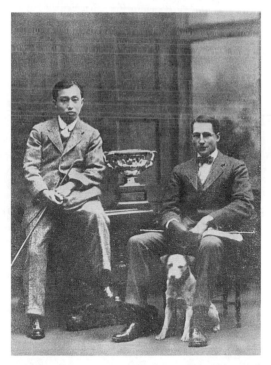

圖 2-3　徐超侯與湯姆斯　1905 年左右，英國大學聯賽勝出後，徐超侯
與擔任騎師的湯姆斯合影，二人穿著正式，但神色輕鬆，尤其手執馬
鞭、毫不拘束的肢體動作，更顯示馬主與騎師親近的合作關係。

　　除威爾斯親王外，徐超侯還與同樣出身貴族、後任威爾斯親王私人副祕書的湯姆斯 （Godfrey John Vignoles Thomas，1889–1968 年）結成好友。徐超侯有跳浜馬名曰「美好的夜晚」(Hesperus Magnus)，就是在湯姆斯駕馭下，一舉奪得英國大學聯賽獎盃。

　　姑且不論與愛德華八世等人友誼的深淺，徐超侯無疑是徐潤諸子當中，西化最深的一個。長達十年的留英生涯，在他身上留下深刻的印記，當他回國時，早已完全接受英國上層階級的價值觀——不為生活奔波，熱衷賽馬、獵紙、馬球等英式運動，而上海外國人社群也承認他是真正的「運動家」。

　　徐超侯來自帝國的中心，是連西方人都承認的馬主與騎師，自然成為萬國體育會拉攏的對象，葉子衡竭力邀請他加入。徐超侯也不負眾望，出任萬國體育會的董事，後來在與上海跑馬總會的來回交鋒上，扮演了相當重要的角色。

　　首先，為了證明江灣跑馬場的純正性，徐超侯利用在英國的人脈，為江灣跑馬場在紐馬克特 (Newmarket) 的英

國賽馬會 (the Jockey Club) 登記註冊，從而成為在華各賽
馬會中，除了上海跑馬總會以外，唯一獲得紐馬克特承認
批准的賽馬場。接著，他更趁機利用與愛德華八世的同窗
情誼，設法向上海跑馬總會施壓。

　　1922 年，時任威爾斯親王的愛德華八世為答謝前年日
本攝政裕仁太子訪問英國，特地巡迴訪問遠東，足跡遍及
印度、錫蘭、緬甸、香港、日本、馬尼拉及馬來西亞。英
國在遠東的各殖民地紛紛動員迎接，滬上英人社群亦特別
推舉專人前往香港呈遞歡迎詞。據後來人回憶，徐超侯曾
趁機面見威爾斯親王，敘舊之餘，還邀約英王儲至上海江
灣跑馬場騎馬。王儲後來雖未來滬，但英國駐滬總領事署
得知後大為緊張，深恐節外生枝，要求徐超侯撤回邀約。
萬國體育會於是趁機向上海跑馬總會正式提出要求，希望
加強彼此未來的合作關係，跑馬總會乃從善如流，從此開
始以各種形式增進彼此的往來，包括共同舉辦慶功宴、互
贈獎盃、互派代表團前往頒獎等等。

　　除了胡家兄弟與徐超侯外，萬國體育會成立後最熱心
參賽的，莫過於創辦人葉子衡本人了。萬國體育會成立時，

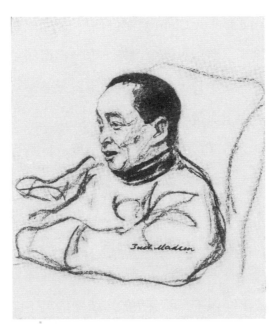

圖 2-4　葉子衡葉家的積極參與，成為江灣跑馬場持續運作的重要力
量。由於葉子衡對賽馬的無私奉獻，1922 至 1923 年丹麥美術家美特生
（Juel Madsen，1890-1923 年）圖繪上海賽馬人物時，不僅將葉子衡名
列其中，更用簡單幾筆素描勾勒出他窩在馬會沙發中輕鬆自在的模樣。
此時，葉家已成為上海跑馬界不可或缺的一分子了。

葉已年近三十，過了出任騎師的最佳年齡，但他不以為意，
不僅成立馬房，還自任騎師，成為江灣跑馬場上最常見的
身影之一，直到年逾四十五，他才甘心只任馬主，不再親
自上場。

　　葉家老么葉貽鈺（1899–1976 年）與葉子衡的獨子葉謀倬（1906 年–？），也在 1920 年代相繼活躍於賽馬場上。葉家其他兄弟還合資成立了「澄衷馬房」，不時購入新馬，訓練出賽。至於葉子衡的夫人蘭孫女士，更是上海賽馬界最早的女性馬主之一（詳見後文），等到萬國體育會允許女性成為正式會員時，她便以「葉夫人馬廄」的名義參賽。

分而治之

　　萬國體育會自創立以來，其實便與上海跑馬總會有著千絲萬縷的關係。原來，上海跑馬總會從清末滬上謠傳華人計畫建立賽馬場開始，對此就保持密切關注。它的最大憂慮在於：華人能否掌握英式運動的基本價值，包括公平競爭、伙伴情誼、業餘主義（強調為運動而運動，不為金錢而競賽），以及講誠實、重榮譽、嚴守規則、寧願輸也不作弊等一連串與「運動家精神」緊密相連的內涵。它擔心華人賽馬會可能流於掛羊頭賣狗肉，最後把重心放在隨賽馬而來的下注之上，徒有運動之名而無運動之實。

　　但憂慮歸憂慮，上海跑馬總會其實無力阻止新馬會成

立。上海不像香港。香港是英國的殖民地，殖民政府大可以藉控制土地登記，阻止任何新賽馬場的設立。但英人在滬卻僅有面積有限的公共租界，出了租界，工部局根本無力施展。最令人尷尬的是，總會內部一直存有不同的聲浪，除董事克拉克之外，還有一些重量級的會員為華人抱屈。這些人認為葉子衡、徐超侯、胡家兄弟等均是故人之後，寧波商人更是洋行在滬商務運作的重要幫手，上海跑馬總會既不該、也不能將這些華人同儕排拒在外。

這些同情華人的英人經常在公開場合表達不以為然的態度，等到江灣跑馬場正式成立後，他們更在徐超侯的邀約下，直接參與萬國體育會的運作。他們利用自身的經驗與馬匹，協助萬國體育會站穩腳跟，其中尤以英國人道勒斯最值一書。

道勒斯出身賽馬家族，其父巴恩斯（Barnes Dallas，1832?–1897 年）任跑馬總會專職書記達十年之久，其兄法蘭克（Frank Dallas，1865?–1905 年）是上海著名的騎師，前一章裡提及「非桃樂絲不跑」的名駒「勇士」，就是為他所駕馭。此外，道勒斯之子小道勒斯（Alexander Norman

Dallas，1900–? 年）也在馬場上叱吒風雲，被公認是上海有史以來最傑出的騎師。

　　道勒斯本人雖善騎，但因為身材高大，不適合出任騎師，乃專心擔任馬主。他的「道勒斯馬房」在滬上數一數二，雖資本有限，卻經常勝出。原來自少年起，他便開始買賣馬匹，後來規模越做越大，成為專業的馴馬師，尤其擅長在新馬中挑選貌不驚人者培訓，然後一鳴驚人。賽馬界盛傳：凡經過道勒斯之手，劣馬亦能成良駒。

　　道勒斯對萬國體育會素有同情之心，應邀加入後，更是用心投入，不僅擔任董事，還出任江灣跑馬場的馬圈執事，負責場地維護、草皮養護，以及比賽時場上的一切雜務。據說道勒斯採取鐵腕政策，在江灣，他的話就是法律；雖說嚴厲，卻也為江灣樹立了管理制度，使之成為名符其實的英式跑馬場地。

　　英人的加入大幅拉近了上海跑馬總會與萬國體育會的關係。接下來 1920 年底的一場股權轉移，更使得上海跑馬總會一躍成為江灣跑馬場的最大股東。

　　話說江灣跑馬場名義上雖由華商集資，但主要資金來

源還是葉澄衷家族。葉家除五金、絲織、火柴、地產外，
還有相當投資置於錢莊。葉家在上海設有升大、衍慶、大
慶、怡慶四家錢莊，杭州有和慶、元大二家，蕪湖有怡大
一家；另外又與姻親湖州許家合資開設餘大、瑞大、志大、
承大四家錢莊──即所謂的「四大」──彼此之間互相周
轉，估計總共有八百萬兩之多。

　　1910 年 7 月，上海爆發橡皮股票風潮，滬上錢莊因過
度投資接連倒閉，市面哀鴻遍野。葉家努力撐持之際，
1911 年 10 月又爆發辛亥革命，導致銀根奇緊，「四大」周
轉不靈。當時，葉家共欠「四大」兩百萬兩，而「四大」
和葉家的升大、衍慶又欠洋商銀行短期借款一百八十二萬
兩、同業短期借款三十二萬餘兩。正當此危急之際，許、
葉兩家竟因「四大」墊款維持問題發生爭執。葉家主張按
股本比例墊款，許家卻要求葉家先還欠款，再按股分擔，
雙方相持不下，最後終於決裂，四大錢莊同時倒閉。

　　「四大」一倒，牽連所及，葉家錢莊亦隨之倒閉。接
下來兩年裡，同業追討、對簿公堂，幾成家常便飯。葉家
保留老順記、新順記二家五金行外，所屬各業幾乎全部轉

讓，直到一次大戰期間，五金業因歐戰蓬勃發展，老順記賺進幾十萬兩銀子，才將葉家的舊帳還清。至於「四大」對各方的欠款，也要等到戰後方才清理完畢。

受此重創，葉家兄弟紛紛退股江灣，僅葉子衡竭力維持，但到 1920 年，也感力有未逮。他透過克拉克等人，向上海跑馬總會示意，表示願意出讓股權。這使跑馬總會主席傑克生（William Stanford Jackson，1857–1921 年）陷入左右為難。

原來進入二十世紀，跑馬總會的看臺、鐘樓、馬廄等設施開始出現老舊，傑克生於 1912 年接下主席後不久，就希望全面改善，但受到歐戰爆發影響，跑馬總會接連將盈餘捐出，或購買飛機支援母國，或投入戰爭捐款，沒有多餘的資金可供利用。好不容易戰事結束，1919 年 7 月，傑克生說服會員通過改建計畫，預計次年開始實施，誰知此時收到葉子衡傳來的消息，表示願意出讓江灣跑馬場的股權，而且出讓數額之高，可以讓跑馬總會掌控江灣跑馬場。

跑馬總會在上海跑馬廳握有一百餘畝的賽馬跑道，但江灣跑馬場卻是連中心帶跑道，高達 1,100 畝，足足是跑

馬總會原有地產的十倍大，價值不言可喻。權衡之下，傑克生硬生生中斷了重建計畫，於 1920 年 11 月召開臨時會員大會，通過購買萬國體育會股權的決議。購入這些股權後，跑馬總會實質上控制了整個江灣跑馬場，至於原本計畫興建的大看臺與鐘樓，一直要到十四年之後，才累積到足夠的資金與人力加以重建。

　　上海跑馬總會購入江灣跑馬場後，英國人在萬國體育會的董事席位大增，其實大可藉機將兩會合併為一，但跑馬總會卻並無此意，它選擇採取「分而治之」的方式，繼續維持華洋隔離的做法——也就是說，華人想加入賽馬會，可以申請進入萬國體育會；但洋人（包含日人）若想加入，卻可以同時申請上海跑馬總會與萬國體育會。如此，既可以為華人提供一個更大、更好的跑馬場，足以化解部分華人菁英的不滿，又可以確保跑馬總會僅限洋人參加的「純淨性」。

　　上海採取「分而治之」的方式處理華洋關係，但它的最大對手香港，卻選擇了「納而治之」的模式。

　　進入二十世紀，香港賽馬會同樣感受到華人菁英要求

加入的壓力。這些華人不論在財富、教育、教養上，都較英國殖民者毫不遜色，有的甚至早已打入殖民母國的上層社交界，所以無論從任何角度來講，都很難將之拒於門外。不過，賽馬會是殖民社會塑造階級的重要工具，一時很難開放。香港賽馬會先是選擇一再抗拒，但後來到了1925年，發生一場動搖殖民地的大事，終於使香港賽馬會不得不改變態度。

　　該年6月，受上海「五卅慘案」的影響，香港展開長達一年三個月的大罷工。在國民黨、共產黨及廣州國民政府的支持和組織之下，十萬工廠工人與家庭僱傭離開香港返回廣州，結果工廠停工，碼頭無人卸貨，街上滿是垃圾，洋人家中的廚子、打掃阿姨、保姆、園丁也全數離職，香港人日常生活的運作幾乎全面停擺。這場罷工讓英國殖民政府意識到華人對殖民地的重要性，而幾位華人領袖在罷工中挺身而出，呼籲港人返回工作崗位，也讓當局感到窩心。省港大罷工結束後，香港賽馬會於是決定修正原先的態度，改採「納而治之」的方式，開始選擇性地接納華人菁英加入。於是，原先對上海可以有黃皮膚的馬主羨慕不

已的港人，現在終於可以在賽馬場上與殖民者平起平坐了。

宣武門與牡丹春

　　華人菁英進入夢寐以求的賽馬世界後，很快發現賽馬文化中有諸多不足為外人道的要求，這些要求尤其表現在語言與文字兩方面。

　　首先，賽馬是一個全英文的世界，華人馬主必須為自己和馬房起個英文名，稱作「某某先生馬房」。特別是英式賽馬崇尚低調，騎師雖以真名出賽，但馬主與馬廄卻多半採用化名，例如：善於識馬的道勒斯在跑馬場上人稱 Mr. Day、怡和洋行經理約翰斯東（John Johnstone，1881–1935 年）稱作 Mr. John Peel、平和洋行行東常立達爾（John Oswald Liddell，1858–1918 年）稱為 Mr. Oswald。除非圈內人，外人很難一窺堂奧。華人自加入賽馬會後，入境隨俗，也改用化名，好比葉子衡取「樹葉」之意，自稱 Mr. Leaf；胡會林與周孳田合稱 Mr. Union；維昌洋行華籍經理賀其良取名 Mr. Tucksing 等等。不過，對於大部分華人而言，英文本身就是一種屏障，無需再另起化名，所以不少

人選擇直接用英文姓名上陣，像是大馬主葉新福叫作 Mr.
S. F. Yih、譚竹馨稱作 Mr. J. H. Tam。

　　選好名字後，第二步便是替馬房選顏色。賽馬時，騎
師穿的服裝雖頗類似，但顏色、式樣其實大相逕庭。也就
是說，每個馬房都有自己特定的彩衣，譬如：帽子可能是

圖 2–5　1930 年代時騎師上場時所穿的彩衣　各馬房均有自己固定的
式樣與顏色，以便比賽時大家一望即知。

紅色的，上衣則是紅底黃點加星星，一旦註冊，便成為該馬房特有的式樣，供騎師出賽時穿著。馬匹、騎師可以一換再換，但彩衣的顏色和樣式，卻永遠固定不變，如此騎師一出場，單看騎裝，便能認出是哪一家的馬房。

　　以顏色和花樣來區分彼此，是英國特有的文化。英國人喜好以不言而喻的方式，顯示個人在群體中的位置。近年風靡全球的英國魔幻小說《哈利波特》當中，霍格華茲魔法學校設有四個學院，各自有代表的顏色：史萊哲林學院是對應水元素的綠色和銀色，象徵其創辦人的精明、富有野心及領導才能；葛來分多學院是對應火元素的紅色和金色，代表創辦人的勇氣、膽識及騎士精神；其他還有雷文克勞學院的藍色和古銅色、赫夫帕夫學院的黃色與黑色。上課時，學生一律外披黑長袍，看似大同小異，但學院的顏色反映在圍巾上，只要一看圍巾，就知道與自己是不是屬於同一學院。

　　同樣的手法也可以從蘇格蘭裙上看出。裙子上雖然都是格子，但紋樣和顏色卻不盡相同：有的是綠底藍格，有的是黑底紅格；另外，線條也有粗格夾細紋和多格交疊等

式樣的差異──早期其實代表不同地位、家族及領地，穿著上戰場，便有如制服，只要看紋樣，就能輕鬆分辨出敵我。如果是參加重要慶典，更無需言語，讓人一眼就能看出彼此所屬的家族。

　　這種以系統性方式來區分彼此，一開始讓華人有些吃驚。雖然在中國文化中，也有用顏色來區分身分階位的習慣，如：赭黃屬皇帝專用，三、四品官員才可戴藍頂子等，但沒有細緻化、平民化、日常生活化到這種地步。不過入境隨俗，華人不在意為自家馬房設計服色，有些馬主甚至也學洋人從中玩點花樣，自得其樂。譬如說，既然沒有家族的顏色可供援引，就採用國旗的顏色吧。大馬主盛恩頤（1892–1958 年）一開始，選擇以中華民國建國初期的五色國旗，作為馬房的騎師衣帽；北伐完成後，又改成藍白相間，取其青天白日之意。盛恩頤是清朝名宦盛宣懷的四子，外號「盛四」，外表雖吃喝玩樂，無一不精，但心中其實一直懷抱民族的驕傲。

　　為馬房命名與設計服色不成問題，但隨之而來的馬匹命名就比較令人洩氣了。英國人喜歡在命名上玩文字遊戲，

但英文畢竟不是華人的母語，除葉子衡、徐超侯等人之外，多數人實無法在這個全英文的世界裡，引經據典，更甭提享受其中樂趣了。

　　以徐超侯在牛津參加大學聯賽時的名駒 Hesperus Magnus 為例，該名為拉丁文，意指「美好的夜晚」，藉此名，馬主可以傳達自身受過良好的古典教育，而識者也可心領神會。又如前一章提及開埠初期的洋行鬥富現象，當時怡和洋行有名駒 Pons Asinorum 失利，將挑戰盃拱手讓給了寶順洋行的 Eskdale。Eskdale 是英格蘭湖區的一處地名，暗指寶順家族最初的發源地；Pons Asinorum 則是拉丁文，直譯為「驢子的橋梁」，意指數學幾何中的等腰三角形定理。由於該定理是歐幾里得《幾何原本》一開始較困難的命題，被視為數學能力的一道門檻，故又稱為「笨蛋的難關」，亦即無法理解此一命題的人，可能也無法處理後面更難的命題。凡此種種都有言外之意，必須具有同等文化修養者，方可掌握。這種文字遊戲經過轉譯後，到了華人馬主的手上，受限於文化上的不等同，不僅華人的馬匹罕見用拉丁文，後來甚至更變得日趨直白了起來，好比乾脆

直接取名 Become Rich（發財）、Black Tiger（黑虎）等。

　　華人菁英並非沒有學養，既然不能在英文上玩文字遊戲，不如在中文譯名上做點文章吧。譬如：盛恩頤馬房的馬多以 ment 或 ship 作結尾，像是 Advancement、Appointment、Admiralship、Auditorship、Leadership 等，這些英文字的意思固然不錯，但譯成中文供華人觀眾下注時，就不如乾脆別出心裁，選取具有中國文化意涵的詞，譬如 Appointment 譯作「正陽門」、Advancement 譯作「宣武門」、Leadership 譯成「牡丹春」、Auditorship 譯作「江南春」等。

　　正陽門與宣武門同屬京師九門，前者位於紫禁城正前方，更被稱為「前門」。這兩個名稱讓人立刻聯想到朝廷威儀，讓盛家馬房在洋人環伺下，平添一股大國氣勢。至於「牡丹」與「江南」，更具有文化上的意涵：牡丹在中國文學與書畫中，向來被比喻成富貴或美麗動人的女子，是花卉中的花王，在中國的地位有如歐洲的玫瑰；江南則是自宋代以降，即是美景與士人文化的代稱，江南的形勝與繁華，更是無數詩人歌詠的對象。這些譯名既非音譯，在意

思上也與原來的英文毫不相干，但藉著這種移花接木的方式，化西洋文化趣味為中國文化意趣，在某種程度上，盛恩頤也向同儕展現了過人的智識與文化修養。

同樣身為江灣資深馬主的周孳田是揚州鹽商周扶九（1830–1921 年）的孫子，因在家排行老三，在滬上與盛恩頤並稱「周三」、「盛四」，二人都是哪裡好玩哪裡去的公子哥。他的馬匹多以 Grand 開頭，如 Grand Harvest、Grand Matador、Grand Parade 等，在選擇譯名時，同樣採取與原意毫無關聯、卻在中文世界裡有特殊意涵的字，例如以代表千里馬的「驥」字為底，前面再加上好兆頭的字，如「順驥」、「望驥」、「申驥」等。

還有後來出任中國賽馬會董事的陸季寅，他的馬房雖然不大，也很少勝出，但選用中國古典文學裡地位重要的菊花，為馬匹命名。好比 Golden Chrysanthemum（金菊）、Green Chrysanthemum（綠菊）、Scarlet Chrysanthemum（紅菊）、Thorny Chrysanthemum（刺菊）等。菊花獨立寒秋，在古人眼中是生命力的象徵，陶淵明的一句「採菊東籬下，悠然見南山」，又將菊花與名士歸隱山林相連，儼然君子品

格的象徵。陸季寅採用菊作為馬名，形成自己的特色，賽馬場上，眾人也可藉此一望即知。

　　華人馬主援引自身文化傳統，從中國古典文學裡借用典故與意象，巧妙地創造出屬於自己的文化樂趣。這些文字雖不是歐洲中世紀知識人使用的拉丁文，但不論古典與寓意都絲毫不遑多讓。於是在殖民社會的背景下，華人馬主藉著為馬廄、馬匹命名及制訂服色的機會，在英式賽馬活動中，悄悄注入了若干中國的色彩與元素，讓看似正宗的英式運動，朝向中國文化的方向，做出了偏移。

上海青幫與他們的馬

　　萬國體育會率先由華人組建，固然開風氣之先，但究其實，仍是一個由洋人與華人共同參與的組織，而不是一個純粹華人的賽馬會，尤其當中許多規定對華人馬主來說，不盡公平。舉例而言，上海跑馬總會不收華人會員，萬國體育會卻華、洋皆收，導致洋人馬主、騎師可至江灣出賽，但華人馬主、騎師卻不能到上海出賽。如此一來，洋人馬主出賽的機會遠遠勝過華人，而華人馬主在出賽的經驗、獎金收入和聲望累積等方面，都顯得略遜一籌。以 1924 至 1925 年為例，洋人馬主平均一年可出賽三十二天，華人馬主卻只有十八天。

　　除此之外，萬國體育會和上海跑馬總會一樣，都有相當的排外性；可以說，它滿足了從清末至民初，滬上重要家族的文化實踐，但同時也將一些新興的中間階層，一併排除在外。所以這時候，一個階級限制更為寬鬆、完全屬於中國人的賽馬會，就呼之欲出了。

　　就是在這樣的時空背景之下，范回春（1878–1972 年）等人聯合青幫三大亨黃金榮 （1868–1953 年）、 張嘯林（1877–1940 年）、杜月笙（1888–1951 年）三人，先是在

上海北面的引翔港建立了一個新的賽馬場，稱「遠東公共
運動場」，後又聯合眾多華人馬主共同成立「中國賽馬會」，
以純粹華商為號召，廣納華人馬主和騎師參與，從此開啟
滬上另一波賽馬風潮。

遠東公共運動場

進入民國時期，賽馬人口變得日益增多，每次比賽，
門票收入加上賭注收入甚是可觀。上海、江灣跑馬廳的賭
金收入日甚一日，自然也吸引有生意頭腦的商人和幫會人
士的注意，認為經營賽馬場顯然是個值得投資的事業。也
就是出於對賽馬場賭金收益的嚮往，1923 年 12 月，范回
春等人率先發起組設上海第三座跑馬場，名為「遠東公共
運動場」，並依公司條例，登記為股份有限公司。

范回春何許人也？據當時人回憶，他與兄長范開泰都
是上海有名的「白相人」，也就是流氓。范開泰之妻史錦綉
更是白相嫂嫂中的頭面人物，與黃金榮的原配林桂生
（1877?–1981? 年）是結拜姊妹，名氣比范開泰還大。范
氏兄弟出身縣城與法租界交界的城隍廟，范開泰開的是木

器行，范回春是象牙店；二人名為經營商鋪，實則在法租界包銷鴉片，是租界裡舉足輕重的大煙土商，在青幫中被稱作老前輩。黃金榮還在城隍廟裱畫店當學徒時，就與二人結識。

范回春亦正亦邪之外，對娛樂業更是經驗豐富。民國初年，他見上海大眾娛樂事業日見蓬勃，於是相繼投入遊戲場、電影公司、電影院、露天跳舞場等新式娛樂行業。三大亨之中的黃金榮也對娛樂事業興致勃勃，先後在法租界開設老共舞臺、共舞臺、大舞臺、黃金大戲院。滬上遊戲場的發軔者黃楚九（1871-1931 年）過世時，黃更趁機以七十萬元的代價，買下他生前經營的大世界，進一步跨足遊戲場業，成為娛樂界大亨。

1923 年 5 月，「遠東公共運動場股份有限公司」在范回春等人的創設下成立，先是在《申報》發出第一號通告，聲明「為增進體育」，打算在引翔鄉建立一完全由華人創辦的公共運動場，籌備主任除范回春外，還有四明商業儲蓄銀行總經理孫衡甫（1875-1944 年）、合豐地產公司董事包達三（1884-1957 年），籌備員則包括了黃金榮、張嘯林、

杜月笙等日漸竄起的幫會名流。

綜觀這份發起人與董事名單，大致可分為兩類人：一是以法租界為重心且對娛樂事業有經驗的幫派人物，如范回春、黃金榮等人；二是致力於土地開發的地產商或當地仕紳，如包達三、王銓運（1876–1934 年）等人。范、黃二人基於對娛樂業的敏感，嗅出了賭馬事業的潛力；但包、王二人卻是看中跑馬背後地產投資的巨大利益。興建跑馬場需要大片土地，這在土地供應日見窘迫的上海，自然成為開發土地順理成章的理由。尤其王身為在地鄉紳，在取得土地方面，輕易扮演起關鍵性的角色。

范回春等人在王銓運的協助下，取得了引翔鄉東面 856 餘畝的土地，面積雖然比江灣跑馬場略小，但比起上海跑馬廳卻大了 0.7 倍。接著進行整地及興建的工作。到了次年底，便建成一座橢圓形跑馬場和可容納二千人的大看臺，此外還有多條聯外道路。

范回春等人雖號稱喜好體育，對賽馬卻根本是個大外行，關於如何成立俱樂部、設立馬廄、組織賽事等一連串技術性問題，付諸闕如，於是委託法租界知名的薛邁羅律

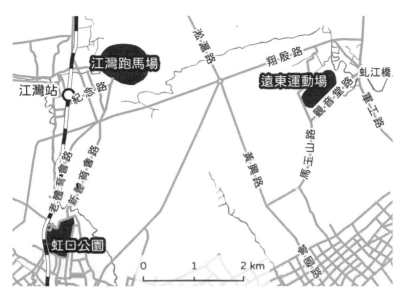

圖 3-1　遠東運動場　右邊的橢圓形的色塊即遠東運動場，俗稱引翔跑馬場，左上方圓形的色塊，即為江灣跑馬場。兩者相比，可以看出引翔面積較江灣略小，所築道路亦以聯絡公共租界為目的。

師事務所 (Seth, Mancell & McLure) 出面組織 「遠東賽馬會」，接著仿照上海跑馬總會與萬國體育會的章程，擬定規章，開始徵求會員。1926 年 1 月 30 日，遠東運動場正式開幕，在遠東賽馬會的帶領下，順利舉行了五場試賽。不幸的是，薛邁羅等人對賽馬亦非行家，加上帳目等問題，雙方不久即分道揚鑣。遠東運動場迫於無奈，只好向洋人及華人馬主求助。

　　遠東運動場的成立本就引人矚目，加上事關洋人自身的利益，所以上海跑馬總會打從一開始，就保持謹慎觀察的態度，主要憂心其濃厚的商業動機，態度一直是擔心多過期盼。不過，由於手上已有上海跑馬總會與萬國體育會，實無餘力再介入另一家賽馬場的經營，所以最後決定袖手旁觀。

　　洋人馬主不願介入，華人馬主卻持同情的態度，其中尤其以葉子衡最為積極。葉雖為萬國體育會的創辦人，但出售大部分股權後，經營權旁落，加上上海跑馬總會在出賽規定上，對華人馬主仍有許多不公平之處，因此葉子衡等華人董事決定對遠東運動場施予援手。

　　就在不到一個月的時間裡，「中國賽馬會」在葉子衡等人的襄助與推動下，於 2 月 28 日正式宣告成立，並於 3 月 8 日假法租界愛多亞路的聯華總會，宴請賽馬界與新聞界人士。中國賽馬會打出「純粹華人的馬會」為號召，徵求華人為會員，洋人只能是非正式會員，其所屬董事皆為萬國體育會的華人成員，如：譚竹馨為董事長、葉子衡任名譽董事、胡條肄為書記，比賽場地設在遠東運動場。至於

英式俱樂部中最重要的會所設置，決定租用匯豐銀行買辦席鹿笙（1884-1929 年）的宅邸。該宅坐落於法租界，占地數十畝，花園草坪，三層大洋房，寬廣秀麗，非常適合作為新馬會會所。

　　一俟籌備就緒，中國賽馬會便在 3 月 21 日舉行了第一次的比賽。有遠東賽馬會草草收場的前車之鑑，中國賽馬會和遠東運動場卯足全勁，全力以赴。大會不但提高獎金，還運用人脈，廣邀各界名人捐贈銀盃和獎品，吸引馬主前來參賽，受邀的包括：曾任大總統的黎元洪（1864-1928 年）與徐世昌（1855-1939 年）、曾任外交總長的孫寶琦（1867-1931 年）、清末狀元兼近代實業家張謇（1853-1926 年），以及著名軍閥孫傳芳（1885-1935 年）等。當天共賽七場，下午一時三刻起賽，開賽前一小時便湧入三千位左右的華人觀眾，稍後又有數百位洋人抵達，其中包括上海跑馬總會一名董事及數位執事，還有許多重要馬主。

　　開幕賽成功落幕之後，中國賽馬會開始定期舉行非正式賽馬，除 7、8 兩月天氣太熱不宜開賽外，大抵每月都會舉行二到三次，每次一至二天，每回都吸引相當多的華人

觀眾，成為僅次於江灣跑馬場的重要賽事。到了 1926 年年底，中國賽馬會與遠東運動場已站穩腳跟，被一般大眾稱為「引翔跑馬廳」，與上海跑馬總會的「上海跑馬廳」和萬國體育會的「江灣跑馬廳」平起平坐，穩坐滬上第三把交椅。

賽馬民主化

引翔跑馬廳的出現大大增加了滬上賽馬的天數，也為有心成為馬主或騎師的華人打開了大門。自 1926 年起，華人馬主的人數日漸增長，階層也從早期的洋務官宦之後或買辦家族子弟，逐漸擴展到滬上的中間階層，好比保險公司經理、銀行家、金融家、財政官員、律師、建築師、醫師等專業人士。令人驚訝的是，就連日漸興起的青幫名流也都捲進這股潮流，優游於英式賽馬文化中，顯得樂此不疲。

早在引翔跑馬廳草創時期，其實就可見到青幫的身影。不論是從遠東運動場的購地、築路，或到中國賽馬會的成立，青幫名流均涉足其間。不過三大亨雖同時涉入跑馬，

卻態度迥異。黃金榮主要出於商業考量，視之為娛樂事業版圖的延伸，對於出任馬主這種無利可圖的事毫無興趣，但張、杜二人對於跑馬卻另有想法。

張嘯林和杜月笙認為加入賽馬會，可以打入以英國人為主的殖民社會，又符合白相人追求得意、風光的心理，所以一俟中國賽馬會正式成立，就以遠東運動場董事的身分申請加入成為會員，並以自己的英文名成立馬房。張嘯林馬房的馬多以 Horse 為名，如 The Brass Horse、The Iron Horse、The Tin Horse、The Wellknown Horse 等；杜月笙馬房則以 Rush 作結尾，如 Beautiful Rush、 Gold Rush、Maskie Rush、On the Rush 等。考量到杜月笙當時斗大的中文字都不識一籮筐，卻決定邁入全英文的世界，的確需要一些勇氣。

張、杜二人加入賽馬會後成績不俗，1928 年開始名列勝出馬主名單。張有四匹馬勝出，共得獎金六千餘元；杜月笙更勝一籌，有八匹馬勝出，共得獎金八千餘元。此後，二人以每年最少兩匹、最多八匹的勝出量，一直維持到對日抗戰爆發。

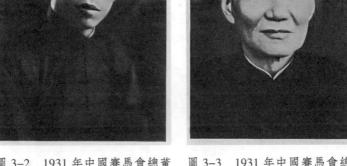

圖 3-2　1931 年中國賽馬會總董　　圖 3-3　1931 年中國賽馬會總董
杜月笙　　　　　　　　　　　　　張嘯林

　　雖然張、杜從未贏得如金尊賽之類的經典大賽（詳見下節），且每年從賽馬贏得的獎金與其煙土收益相比，也微不足道，但馬會會員的身分，使其與滬上其他中、外馬主平起平坐。1928 年，中國賽馬會進行內部改組，進一步調整董事名單，張、杜二人因前年「四一二」清黨事件社會地位陡升，因此獲選中國賽馬會董事，到了 1931 年，更進而分列中國賽馬會總董。

百萬大香賓

　　出任中國賽馬會總董讓杜月笙如虎添翼。眾所皆知，青幫三大亨原本經營鴉片起家，1927 年「四一二」因支持國民黨右派清黨，才得以與南京政府建立起特殊關係。其中杜月笙更因善於審時度勢，進一步脫穎而出。為配合這個新身分，杜開始有計畫地改善社會形象，一方面涉足工商界，逐步打入銀行、航運、鮮魚等行業，相繼出任麵粉、紗布、金業交易所理事長，最終成為不折不扣的工商界鉅子；另一方面，積極介入賑濟救災等活動，開始以慈善家的身分出現。他尤其不同於過去以善堂、廟宇、商會、同鄉會勸募的方式，擅長以新式手法救災募款，其中包括演劇助賑、南北伶界會演、名媛選舉、慈善大香賓（也就是利用賣馬票來募款）等。而中國賽馬會總董的身分，更成為他用來發起慈善賽馬的著力點。

　　1931 年夏天，中國發生來勢兇猛的特大水災，長江、淮河、黃河、大運河四大巨流同時暴溢，沿岸地區災情慘重，波及黃河流域南部，導致受災區域蔓延十六省，災民

多達 5,000 萬人，堪稱民國時期最大的一次自然災害。國民政府為此實施了有史以來最大規模的救助，除成立專責機構「救濟水災委員會」，以宋子文（1894-1971 年）為委員長，賦予其辦賑最高權限外，並向美國貸購小麥四十五萬噸，作為救災的主要物資來源。救災分急賑、農賑、工賑三方面，其中以救濟生命的「急賑」最為優先，上海作為中國最富裕的城市，自然責無旁貸。上海政商各界領袖，如虞洽卿（1867-1945 年）、張之江（1882-1966 年）、王曉籟（1886-1967 年）、許世英（1873-1964 年）等，率先發起成立「上海水災急賑會」，杜月笙、張嘯林均名列常務委員名單。

由於賑災需要錢，上海水災急賑會既需有效地動員組織，更需開發更多的募款方法。杜月笙向許世英表示，像以前那樣拿了簿子請人捐款，不僅吃力且收效不大，因此這次必須想些不同的花樣。他想出的「花樣」，便是慈善賽馬。

1931 年 9 月 12 日，上海水災急賑會假座逸園舉行茶會，宣布將舉行破天荒的百萬大香賓賽。茶會由市長張群

（1889–1990 年）親自主持，滬上紳商數百餘人參加。張嘯林說明辦法：急賑會以中國賽馬會的名義發行慈善「香賓票」十萬號，頭獎 448,000 元，扣除獎金後，約可有二十萬元移充水災賑款，開獎以 10 月 25 日引翔跑馬廳香賓大賽的號碼為準。於是即席當場分認五萬號。張、杜二人率先各自認銷二千張，其他與會人士各依能力認銷一千、五百、一百張不等，剩餘的五萬號由《申報》、《新聞報》等六家報館代為分售。

百萬大香賓這個點子既新穎，又符合民心。所謂「香賓票」，指的是跑馬廳每季決賽時發行的一種馬票，性質類似彩券，最後開獎以當季所有勝出馬匹的「總冠軍賽」成績為準（詳見下一章）。香賓票在上海發行已久，人盡皆知，因此利用它賑災，確實是個好的主意。但問題在於，香賓票的發行數與跑馬廳的規模息息相關，過去僅上海跑馬廳售出五萬張，江灣、引翔兩地跑馬廳也只發行過一、兩萬張而已。現在，杜月笙等人計畫發行十萬張，不僅賽馬界需要全面動員，還需要鼓動對賽馬不感興趣的民眾共襄盛舉，方可達標。因此，張、杜二人一改過去透過馬會

會員發售的方式，轉而透過報紙媒體，向大眾發起大規模的廣告攻勢。

自 9 月 12 日茶會起，至 10 月 25 日慈善香賓大賽舉行為止，張、杜二人以中國賽馬會總董的身分，不斷透過報紙媒體向大眾釋放香賓票的消息：除了重複解釋辦法，說明憑票十足領獎，對得獎人不再行募款外，還在六大報館以外，爭取到百貨公司、銀行、旅社等作為代銷機關。此外，並增添了外埠人士郵購辦法，務使有意者便於購得。

尤有甚者，杜月笙等人更針對一般市民，發出一連串動人的廣告詞，譬如：購買香賓票「既賑災黎，復增興趣」；頭獎高達 448,000 元，此機會「千載一回，切勿錯過」；票款僅十元，買者可負起「救災、救國之責任」，同時並有「發財、造福之機會」。在報紙媒體的推波助瀾之下，杜月笙等人不僅將救災、救國、發財三者連為一氣，還將救災、救國等「大我」目標，與發財、造福、積德等「小我」目標畫上等號，從而創造出一種「何樂而不為」的氣氛。

在各方的大力推動下，十萬張香賓票終於順利銷空。

10 月 25 日，引翔鄉如期舉行水災香賓大賽，下午準一點起賽。中國賽馬會特別邀請許世英、褚民誼（1884–1946年）等社會名流，執行搖彩，以昭公信，並由黃金榮、王曉籟等人監督，張嘯林與杜月笙負責報彩。據說，當天來賓多達數萬，人人興高彩烈，盛況前所未有。結果頭獎為美孚公司火油部經理許文亮等五人獲得；二彩為著名馬主鍾可成（1896?–1954 年）等二十餘人合得；三彩則為跑馬場臨時售出，得主為廣幫協泰和的一位何先生。

百萬大香賓的大成功，大大提高了杜月笙等人在賽馬界的地位，高達十萬號的香賓票是各跑馬廳從未能企及的數字，「杜先生」的實力顯然不容小覷。是以，當中國賽馬會經營出現問題時，杜月笙自然再度成為求助的對象。

1933 年 11 月，中國賽馬會因入不敷出，財務吃緊，不得不將場地的營業權讓渡給遠東公共運動場。遠東運動場先是自行舉行賽馬，後又於隔年夏天，將場地租給興業銀行經理陸錫侯，舉行拖車走馬（trotting races，也就是由騎師以兩輪馬車駕馬競速）等活動，不料均不成功。到了1935 年 8 月，遠東運動場無以為繼，董事會遂提議賣掉賽

馬場土地，將股本發還股東。幸虧多數股東主張復興，未獲通過。值此之際，確實需要一位舉足輕重的人物出面振興賽馬會。於是在幾位華人馬主的推舉下，杜月笙當仁不讓，出任中國賽馬會會長，張嘯林續為董事長。果然，在杜的登高一呼之下，中國賽馬會緊跟著便於 10 月 27 日成功復賽，並在接下來的數年裡，持續穩定舉賽。

重新開幕當天，中國賽馬會於引翔跑馬廳的會員餐室聚餐，一百四十位中、西馬主共聚一堂，杜月笙、張嘯林居中而坐，上海跑馬總會主席安諾德 （Charles Herbert Arnhold，1881–1954 年） 與萬國體育會會長馬勒 （Nils Eric Amelon Moller，1875–1954 年） 在一旁相陪。向來拙於言詞的杜月笙在席間發表了演說，表示「吾人在此不景氣時代復興中國賽馬會，純為鼓勵騎馬運動，振興尚武精神，非以圖利為目的」。安諾德則代表上海跑馬總會致詞表示歡迎。至此，杜月笙已不是一個區區的馬主或會長而已，而是「賽馬運動的贊助者」、「賽馬運動復興的領導人」；而張嘯林則是著名的「賽馬體育家」。白相人所追求的得意、風光，可說於此達到極致。

圖 3–4　1935 年 10 月上海中國兼馬會開幕聚餐照　最正中的四人，由左至右，分別是上海跑馬總會主席安諾德、萬國體育會會長馬勒、中國兼馬會董事長張嘯林，以及中國兼馬會會長杜月笙。

金尊賽

　　一個好的賽馬場必須要有自己的經典大賽，舉例來說，上海跑馬廳有「聖立治賽」、「上海德比賽」，江灣跑馬廳有「卻令治盃」、「江灣德比盃」，這些都是眾所矚目的大賽。然而，成軍之後的中國賽馬會一開始並無值得稱道的賽事。為了突破上述困境，也為了創造自己的品牌，中國賽馬會決心塑造屬於自己的經典大賽。

　　1926 年年底，中國賽馬會率先推出一項前所未聞的比賽——「金尊賽」，它的靈感來自於英國最負盛譽的「雅士谷金盃賽」(The Ascot Gold Cup)。該賽創立於 1807 年，每年 6 月固定在英格蘭伯克郡的雅士谷馬場舉行，最初專供三歲以上馬匹參加，後改為四歲以上成年馬，競賽路程長達二英里三化郎二百一十碼（化郎 furlong，是英國的一種特有的長度單位，一化郎等於 220 碼），即 4,014 公尺，是英國最負盛名的超長途賽事。勝者除享有優渥的獎金之外，還可永久保有金盃。此金盃雙耳有蓋，造型優美，價值不菲。

圖 3-5　1825 年雅士谷賽的金盃　由
於英國雅士谷賽勝出者可永久保有金
盃，所以金盃年年重製。

中國賽馬會既是為了打響名號、吸引中外人士的目光，
便打定主意以雅士谷金盃賽為範本，製造類似價值高昂的
獎盃，同時又希望具有中國特色，於是幾經思考後，終於
在周代祭器中採選一有耳有蓋的古尊為造型，不惜重資，
以赤金一百七十兩鑄成，價值高達銀洋一萬元。

中國賽馬會不單在獎盃上費盡心思，更在出賽規則上
也別出心裁。原來，上海或江灣的經典賽多集中在春季，
秋季較少舉行賽事，特別是關於新馬的大賽，更是付之闕
如，於是，中國賽馬會將金尊賽訂在 12 月，明訂參賽者必
須是當年勝出過的新馬，路程則加長到一又四分之一英里，

圖 3-6　1926 年中國賽馬會金尊賽獎
盃　約 12 英寸高（30 公分），其中蓋
長 3 英寸（7.6 公分）。

較一般大賽為長，意圖使該賽成為當年新馬的總冠軍賽。

另外，為增其難度，還規定馬主必須連續兩年勝出，才可

以永久保有獎盃。

　　金尊價值高，消息一出，賽馬界議論紛紛。除此之外，

中國賽馬會還進一步加贈獎金，頭獎獎金高達 15,000 元，

超過上海的所有賽事，被認為「實開中國各賽馬場之新紀

元」。

　　中國賽馬會精心設計，果然達到預期的效果。高額獎

金不但吸引西洋馬主前來，也吸引了大批的觀眾。1926 年

12 月 4 日舉賽當天，金尊賽被安排在第六場，共有十四匹

馬起步，均為一流良駒。比賽之激烈，直到最後衝刺階段才拉開距離，最後由英人勞愛德女士（Miss Ada Beatrice Law，1882?-1983? 年）的灰馬「皮套克」(Beattock) 奪魁，騎師為滬上著名英人騎師吼達 (Augustine John Purcell Heard)。賽後上海跑馬總會董事貝思 （Benjamin David Fleming Beith，1884-1960 年） 代表頒獎。貝思在致詞時表示，中國賽馬會在短短一年內站穩腳跟，實屬不易，他相信未來該會不會消失，而且會繼續提供優質的運動賽事。貝思的發言，代表資深賽馬會對新進小老弟的大方鼓勵，同時也是對中國賽馬會的一種肯定和承認。

　　為了避免金尊賽曇花一現，在接下來的數年裡，中國賽馬會排除萬難， 固定於每年 12 月的第一個週六舉行比賽。勞愛德女士次年無馬出賽，由葉子衡夫人的「惠特大夢色根」(White Diamond II) 獲勝；再次年，就連上海著名的沙遜（Sir Victor Sassoon，1881-1961 年）馬房都留意到這比賽，派出旗下兩匹良駒出賽，可惜失利。關於馬主必須連贏兩次才能擁有金尊，一般而言，要連續兩年取得當年最好的新馬誠屬不易，所以直到 1937 年，因對日抗戰爆

發，中國賽馬會被迫停賽為止，金尊始終未曾被任何人所擁有。於是金尊便成為賽馬界夢寐以求、卻始終難以企及的榮耀了。

中國賽馬會投注大量金錢、人力，成功打響金尊賽的名號，使其成為引翔最具代表性的經典大賽，也是滬上每年新馬的最後冠軍賽。誰知卻意外幫了馬販的忙，原來馬主為奪金尊，每每不惜重金購進新馬，從而也帶動賽馬界的良性循環。

到了 1928 年，引翔已與上海、江灣兩地的跑馬廳平起平坐，不僅固定舉行常年大賽，更被納入每年滬上賽馬行程曆。引翔的加入，使得上海的賽馬日從原先的全年三十三天，一躍暴增為六十八天；到了 1934 年，更進一步攀升到七十六天。除了三座跑馬廳各為期四天的正式大賽之外，還有各跑馬廳的單日遊戲賽、三個馬會的聯合賽、上海元旦賽等。換言之，除了 7、8 月因天氣太熱暫時休兵外，上海幾乎沒有一週沒有比賽，有時甚至一週出現兩天以上的比賽。

白相人

　　張嘯林、杜月笙不是賽馬界僅見的白相人，不少幫派中人跟隨這二位的腳步，也陸續加入了中國賽馬會。他們有的是二人的同輩，有的出身杜手下的「小八股黨」，有的是二大亨早期煙土買賣的對手「大八股黨」成員。令人驚訝的是，他們都展現出對英式賽馬文化的真誠熱愛，海上聞人馬祥生（1890?–1951 年）即是一例。

　　馬祥生，常州人，據說早年在滬上製皮箱的作坊裡當過學徒，因偷東西被趕出，流落於十六舖；經常在碼頭睡鐵板過夜，遇有洋船靠岸，才得以在船上大廚房幹些臨時雜活，因此會說幾句「洋涇浜」法語。他與杜月笙是同參弟兄，均拜青幫「通」字輩的陳世昌（?–1949 年）為老頭子。二人後來靠進黃金榮的公館打雜，才逐漸在法租界闖出一些名號。杜月笙從跑腿開始，馬祥生在廚房掌杓，二人皆因名字中有個「生」（或與「生」發音相近的）字，與金廷蓀（1884–? 年）、徐福生、吳榕生、顧掌生等，併稱為黃老闆左右的「八個生」，在鴉片、賭場等流血拼命的行

當中，為自己掙得一席之地。

　　隨著煙土生意日漸穩固，馬祥生開始獨當一面。他除經常代杜月笙與法國巡捕、包探打交道外，因出身廚師，先是盤下兩家滬上著名菜館，後又投資遊藝場、戲院等，當起合法生意的老闆來；1938 年底，更與電影界巨頭合組五福遊藝公司，於法租界興建金門大戲院，自任董事長。

　　話說 1926 年時，他的經濟才剛略有基礎，中國賽馬會一成立，他就隨即加入，以自己的英文名為馬房名。他的馬最初多以 spur 結尾，如 Williamspur、Jackspur 等；1928 年起改以 Merry 為名，如 Merry Fair、Merry Friend、Merry Lad、Merry Lord 等，賽馬界取 Merry 之音，稱之為「曼來馬房」。

　　張、杜二人把賽馬當作攀升殖民社會階梯的工具，但馬祥生卻非如此，他對賽馬似乎有著真誠的興趣。他一方面熱心採買新馬，逐步擴大馬房的陣容；另一方面，也加入萬國體育會，以求增加出賽的機會。在馬祥生的努力下，曼來馬房成績優異，單是 1928 年，就有 16 匹馬勝出，而且此後數量連年俱增，到了 1934 年，勝出的馬匹更高達

圖 3-7　1936 年 3 月，馬祥生贏得引翔賽馬後拉馬走過大
看臺的照片　一襲長衫、頭戴呢帽，文雅的外貌，的確讓
馬祥生看起來風度翩翩。

34 匹，是該年所有馬房之冠，華人馬主中無人可敵，就連
上海著名的沙遜馬房也甘敗下風。正因為其成績出眾，
1932 年，馬祥生獲選為中國賽馬會董事兼執事，負責維持
比賽時跑道與圍場的秩序。

　　馬祥生和杜月笙一樣識字有限，開支票不簽名，就連
蓋印章也要人代勞。但他有一個優勢，就是外貌與一般習
見的江湖打手不同，他風度瀟灑，一副白面書生的模樣。

後人回憶在上海跑馬廳見到他的樣子，說敵偽時期 （即
1940–1945 年汪精衛政權時期）的馬祥生「五十上下年紀，
身材適中，面貌清秀，文質彬彬，不太像想像中的幫會人
物，但開口說起話來，就是十足的白相人味道了」。

馬祥生可能是最享受賽馬文化的白相人了。他自己雖
不好騎，但對洋人馬主的習慣，卻毫不客氣地全盤接受。
除了自己牽馬走大看臺之外，也學滬上洋人讓自己的小孩
上場一同牽馬。 1936 年 3 月 22 日，恩加那沙 （Charles
Jose Encarnacao，1898?–1981 年）騎曼來馬房的「曼來索
司」(Merry Thoughts) 贏得江灣「徐家匯平力賽」。勝出後，
馬祥生讓兩個讀小學的兒子拉馬，只見兩個虎頭虎腦的小
傢伙，一左一右拉著轡頭大步向前，馬祥生笑吟吟地跟在
旁邊，後頭還有一個笑逐顏開的馬夫，大家都充分享受了
勝利的喜悅。

除了馬祥生以外，青幫中還有一些地位較低的頭頭，
同樣熱衷賽馬，其中尤以「小八股黨」的高鑫寶 （1894?–
1940 年）最為出名。

高鑫寶又名高懷德，跑馬廳西南「馬立斯」一帶人，

圖 3-8　馬祥生與其子　1936 年 3 月 22 日，馬祥生勝出後，與兒子一同拉馬走過大看臺，兩個小傢伙胸前別著江灣跑馬場的貴賓證。

生來高大，外號 Long Man，是八股黨中的長人。後人回憶，他平時言行舉止略帶洋氣。原來他出身貧苦，自小便到洋人的網球場擔任球僮，替人撿拾網球；時日一久，練就眼明手快的身手及一口無師自通的英語。稍長，至英人的「斜橋總會」作僕歐（英文 boy 的代稱，也就是外國人俱樂部裡的小弟）。斜橋總會是上海數一數二的鄉村俱樂部，專供洋人戶外打球、休憩之用。他在該處據說曾當到

幹事，只因洋人總會講究禮節、不易討好，這才轉為龍飛汽車行的電話生，脫離僕傭的行列。由於這段奇特經歷，高鑫寶對洋人的體育活動、生活方式，乃至英式俱樂部，都不陌生。

龍飛汽車行的前身即龍飛馬車行，馬車夫多半在幫（也就是加入了青幫），後來雖改為汽車行，但一般環境並無多大改變，不過是把牲畜換成了機器而已。當時上海打電話僱汽車的，多半是洋人，說的全是英語，高鑫寶能聽得分明、講得清楚，雖然是洋涇浜，卻是白相人中少數能以英語對答者。

高鑫寶為了工作、為了前途，在做電話生時便拜了「大」字輩的王德林為老頭子，從此如水之就下，再難回頭。他在馬立斯一帶聚眾鬥毆、打群架、敲竹槓、砍人、綁票，兇悍異常，是當地有名的「斧頭黨」。杜月笙就是看中他的兇悍，才將其收編，成為「小八股黨」的核心分子，與顧嘉棠、葉焯山（1892?–1951 年）、芮慶榮並稱「四大金剛」，被認為是頭腦最靈活、最擅長臨機應變者。

可能他心中早就存了「有為者亦若是」的念頭，待經

濟基礎穩固後，先是在法租界開設了「大盛土棧」，專門販賣煙土，銷往沿太湖一帶地區，生意還頗為興隆。但到了1933 年，因競爭激烈，他突然決定洗手不幹，三年後，租下麥特赫司脫路三〇六號，開設麗都花園舞場。從此，由法租界轉到公共租界，作起舞場老闆來。該處原為滬上「地皮大土」程謹軒（？-1900 年？）之孫程貽澤（1905-1982年）的宅邸，花園洋房，占地甚廣，高鑫寶將之闢成跳舞廳、夜花園、大飯店、游泳池四部分，很快便成為同業中的佼佼者，名流如杜月笙、張嘯林、干曉籟等，都是跳舞廳的常客。高鑫寶以主人身分結納名流、招待巨商，與當土棧老闆時，專營非法勾當，已不可同日而語。與此同時，他也越來越在公開場合使用「高懷德」這個名字，彷彿有意與過去一刀兩斷。

　　也就是在此時，高鑫寶加入了中國賽馬會，馬匹均以King 為名，如 Cheerful King、Ideal King、King of Kings、Sporting King、Victory King 等。他一直活躍於跑馬場上，直到抗日戰爭爆發。

　　高家不光是高鑫寶熱衷賽馬，其弟高懷良甚至比他更

圖 3-9　高鑫寶　1936 年 3 月高鑫寶贏得引翔賽馬後牽馬走大看臺,果然是一個異常高大的漢子,足與賽馬界另一「長人」道勒斯媲美。

早加入中國賽馬會,而且還是引翔跑馬廳的第一批華人騎師。高氏兄弟對運動的愛好不僅限於賽馬,還包括了其他西式體育活動,特別是足球。

　　高鑫寶成為麗都舞場主人後,先是於 1938 年出資成立麗都足球隊,後又將其擴大為麗都體育會,自任會長。麗都體育會的活動除了踢足球以外,還相繼成立越野、競走、田徑等隊伍。高鑫寶贊助體育不僅掛名而已,還竭盡心力,

特別是對足球這項運動。每逢麗都出賽，他必定到場，即便事忙，也等開球後才離開，平日他對球員生活又十分關心，球員受其感動，比賽時也都全力以赴，因此經常勝出。1939 和 1940 年，麗都足球隊連續兩年戰勝西洋強隊，勇奪滬上足球最高榮譽 「史考托盃」 (Skottowe Cup) 賽的冠軍。

1940 年 3 月 15 日，高鑫寶因涉嫌投靠汪精衛政權，被軍統局地下工作人員暗殺身亡。數日後，適逢上海足球聯合會舉行年度國際盃足球賽，決賽由中華隊對上葡萄牙隊。中華隊員雖來自滬上各球隊，但實則以麗都居半。上半場，雙方以 2 比 2 陷入膠著；下半場，英國裁判盤脫（Stanley Ernest Burt，1904–? 年）硬判中華隊犯規，全場譁然，中華隊最後不幸敗北。《社會日報》記者在報導時，感嘆：「要是高鑫寶還在世，盤脫一定不敢如此顛倒黑白，輕視中華隊。」當日觀者也說：「高鑫寶死，中華隊就感到失去領袖人物的痛苦了。」由此可見，高在足球界的分量，可說他既是麗都隊的贊助人，也是中華隊的保護者。

除了馬祥生、高鑫寶之外，白相人中熱衷賽馬的還有

葉焯山、 謝葆生 （1882–1952 年）、 戴步祥、 王永康
（1896?–? 年） 等人。他們或出身馬夫，或在公共租界警
務處任包探，又或者包攬租界倒馬桶生意，都是沒幫派背
景難營生的行業，到了 1930 年代末，已不再為生存而打
殺，轉行做起合法生意來，這時便積極投入賽馬活動，成
為跑馬場上的中堅力量。

　　至於為何會有這麼多幫會分子熱衷賽馬？檢視其背景
可以發現，他們多在洋人機構擔任過僕役、馬夫、馬販、
汽車夫或接線生的工作，對於賽馬或英語世界並不陌生，
還有一定內在的渴望， 因此一旦有機會， 便不顧一切地
投入。

　　這些人加入馬會成為馬主，絕非為了金錢，更非為了
名聲。須知馬房是個賠本的生意，所贏的獎金，經常還不
夠買馬、養馬的開銷；此外，賽馬還是個匿名的世界，就
算專事報導的《競樂畫報》，所刊出的也只是馬主的英文姓
名， 除非是圈內人， 否則一般人很難從 "C. S. Mao"、
"Mr. King"、"Mr. Y. S. Doo" 等姓名，聯想到背後的馬主。
換言之，這些人享受的不是大眾知名度，而是小眾式的菁

英感。尤其是運動與俱樂部兩者和租界之間，本就存著一種微妙緊密的關係，打入馬會、獲得圈內人的肯定與尊重，無疑就等於在租界有了一席之地。

倒是上海跑馬總會對於這個號稱「純粹華人」的賽馬會，既無力阻止，又無法在社交上視而不見，於是每當三會共同舉辦比賽或相互往來時，便可以見到英國紳士與黑幫大亨齊聚一堂，正經生意人與白相人把臂言歡的場面。在奇特的租界社會裡，賽馬文化也不能免俗地，出現了最出人意表的轉變。

從觀癮到賭癮——
運動場乎？賭場乎？

　　進入二十世紀，「觀眾性運動」(spectator sports) 開始在全球興起，這個特殊的發展，將運動賽事從私下的友誼比賽，轉變成一種公開展演的活動，甚至進一步職業化，最終演變成今日我們所熟悉的各項職業運動賽事：也就是由技術高超的選手們進行比賽，展現給熱情的運動迷觀看，而賽馬恰為其中一支，可說觀眾的買票觀看，正是造成賽事刺激有趣的重要因素。

　　本章我們將換個方向，從觀眾的角度出發，探究賽馬在中國社會各個層面所造成的影響。在換了對象後，我們還可以詢問：賽馬最初傳入中國時，城市居民對於這種奇怪的洋玩意兒，究竟是如何反應的？另外，民國時期盛行買馬票，大家對於這種洋賭博又是如何看待的？

　　看熱鬧本就是中國傳統娛樂非常重要的一環。明代晚期以來，中國許多市鎮逐步發展出豐富、多彩的公眾娛樂活動，像是：廟會、賽會、鬥雞、蟋蟀局、鵪鶉局等，不但可以觀看，還可以下注。城市居民尤其喜歡一些平常不易見到的「異景」，像是城隍出巡、重要人物過世「大出喪」等，每每引來人山人海的追隨與觀看。

　　所以英式賽馬引入上海後，華人觀眾很快便聚而觀之，萬人空巷，有如參加廟會一般。等到後來城市居民終於可以入場，甚至有機會下注時，更有如參加鬥雞、蟋蟀局、鵪鶉局般，熱衷萬分。只不過賽馬的局面更大、下注的方式前所未見、入場的門檻也更高，加上背後先進文明的意涵，遂使得文化的延續性與斷裂性一起聯手，將賽馬的娛樂效果，一步步推向了租界社會的各個層面。

看跑馬

　　跑馬本就好看，洋人跑馬更是不可不看。整個十九世紀下半葉，不分口岸，華人都把跑馬視作「娛人耳目」的盛景。由於跑馬場多在城外，與城區有一段距離，每逢賽季，想看熱鬧的人就會不辭勞苦，或租馬車，或坐東洋車，或乘轎，或步行，趕赴城外場地。這時，平日冷清的跑馬場，一時之間變得熱鬧無比。

　　清末時，觀賽的人數最多可以來到二萬。一般認為，同治朝（1862–1874 年）時期上海縣城的人口大約是二十萬。以此推估，賽季時，至少有一成的人口湧向了跑馬廳，

撇開走不動與走不開的，不可謂之少。只是除了當地道臺、縣令及官員可以受邀外，大多數華人均不得其門而入，只能站在東、北兩側，隔著壕溝與木欄遠眺。然而，這些人絲毫不以為意，因為對城市居民而言，這是有如錢塘江大潮的「奇景」，也是回去後可以吹噓的「異事」，所以可以說，跑馬觀眾沒有貧富貴賤之分，亦無男女老幼之別。

　　洋人為求賽事精彩有趣，訂有一些特定的規則，譬如多次勝出的馬，必須在座墊內加裝鉛塊增加負重，給予其他馬匹機會。但華人不解，亦不感興趣。大家看的是騎師身上五顏六色的彩衣、臺上洋人仕女的長裙，以及馬匹奔馳時的風馳電掣，還有一圈下來先勝後衰或先衰後勝的捉摸不定。當時滬上重要報紙《申報》派出去的記者多半不諳英語，對賽事結果也語焉不詳，或者道聽塗說。報社記者尚且如此了，更遑論一般觀眾，但這似乎並不妨礙大家的遊興。

　　早在比賽開始前，眾人就已滿懷期待，等到比賽結束後，更是饒富興味地大肆品評。在回去的路上，經常可以見到有人指手畫腳，議論哪個騎師表現得精彩、哪個又待

加把勁兒。等到回到家後，又不忘向左鄰右舍吹噓一番：
「我看到第一場有五匹馬出場，最後穿藍衣服的獲勝。」
有時天候不佳，視力有限，能看到什麼，其實頗值商榷。
例如光緒六年（1880 年），便有人承認：「窮目力之遠，不
過瞬息即已過去，人則如蟻，馬則如豆，方欲注視而狂風
撲面，塵沙眯目，不可耐也。」也就是說：馬匹的速度太
快，一下子便過去了，根本很難讓人看清，而且距離太遠，
人看起來如螞蟻般大，馬匹更有如豆子，加上曠野中風沙
撲面，才正要專心看，眼睛就進了沙子。

　　距離遙遠、資訊不足，加上天候因素，讓十九世紀看
跑馬，成了不折不扣的「看熱鬧」。但正因為局外人看熱
鬧，談不上輸贏勝負之心，所以刺激興奮之情才更顯純粹。
於是每當結果揭曉時，押對寶的洋人狂喜、押錯寶的洋人
嘆息，唯獨華人毫不在意。

　　在各項賽事中，華人最熱衷的莫過於「跳浜」了。所
謂「跳浜」，是指在最裡圈的跑道上，每隔一段距離，挖出
寬闊不一的溝渠，裡頭注滿清水，形成溝壑，再用泥土在
四周堆砌成邊界，插上木條花草，有若竹籬。由於上海人

稱小河溝為「浜」，稱竹簍、柳條編出之物為「箕」，所以
這種比賽被稱作「跳浜」或「跳花箕」。在規模大備的光緒
年間（1875–1908 年），上海春、秋大賽已擴增為四天，前
二天大多在外圈的草地跑道上進行；到了第三日，便會安
排一場與眾不同的障礙賽，在最裡圈的跑道上競技，這便
是「跳浜」了。

圖 4–1　清末《點石齋畫報》中所繪的跳浜賽　跳浜賽因為要跳過溝
渠，騎者經常有跌落馬背的危險。

　　「跳浜」無疑是一項可看性極高的比賽，因為馬匹的速度不是唯一，跳躍的能力和臨場膽識才是關鍵。慣於跳躍的馬匹自然一躍而過，善於奔馳者卻往往臨水畏縮，必須鞭策方才勉強過關。有時小浜順利通過，大浜卻紛紛落水，還有騎師摔落馬背、被馬匹輾壓重傷的情況。因為頗具危險性，每當比賽時，觀眾不論中、西，無不「目不轉瞬」，等到各騎悉數通過，才「歡叫之聲達於四野」。

　　華人喜愛跳浜，因為它新奇可喜，「足以一擴耳目」。尤其騎師落水時的狼狽相，更有十足的娛樂效果，成為眾人的最愛。每逢聽到馬匹摔人前的顛躓聲、落水時的潑剌聲，以及見到騎師連人帶馬摔落水中、拖泥帶水從溝渠中爬起的垂頭喪氣模樣，眾人無不拍手大笑，引以為樂。由於華人愛看跳浜，比賽第三日，常是華人聚集最多的一日。光緒三年（1877 年）春賽，因賽事稍作更改，跳浜賽提前舉行，但華人不知，明明第三天的賽事已經結束，眾人仍站立路旁，踮著腳尖、伸長脖子，耐心等待。跳浜的吸引力，由此可見一斑。

　　華人看跑馬的興致既真且切，但跑馬不是唯一的重點，

除了場內的精彩刺激，場外也有激動人心的發展。原來每
年兩季的賽馬日，都在場邊形成一個臨時的休閒空間，這
幾天就像華人的節慶、洋人的假期，日常生活的一切規章
束縛，都獲得暫時性的解放。洋人主持的領事署、海關、
法院，下午停止辦公；洋行、銀行、工廠，也歇業半日；
另外，停泊各口岸的英法軍艦，其水手、士兵非遇週日也
准其上岸，飲酒、賭博百無禁忌。華人方面，舉凡與洋場
有往來的行業，這幾日均封關，形成半歇業狀態；尤其隨
著上海市面的開展，到了十九世紀末，這些行業從錢莊、
茶行、絲行、煙土、洋貨，擴大到了匯市、股票、標金業
（標金意指「標準金條」。中國以銀為貨幣單位，而英美國
家均以金計算，進出口也以此報價，為避免交割時因金銀
比價的漲落而造成損失，當時外匯業者多先向標金業購入
相當數量的金條，以為實際結匯時的保障），無疑為跑馬提
供了一定的群眾基礎。另外，就算與洋人沒有直接關聯的
行業，受到跑馬新奇有趣的吸引，員工也會前往一觀。所
以，觀看跑馬的人除了文人雅士、冶遊子弟、富商顯宦、
工匠負販外，還包括青樓名妓、大家閨秀、小家碧玉等，

圖 4–2 「去上海看德比大賽」　看跑馬的風潮如此之盛，1879 年美國《哈潑雜誌》
(*Harper's Weekly*) 介紹英國賽馬的同時，還刊出一幅眾人趕往上海跑馬廳的木版畫，
題為「去上海看德比大賽」(Going to the Derby at Shanghai)。畫中有男有女、有洋人有
華人、有衣冠楚楚的紳士，也有縱馬街頭、不顧行人的水兵，大家或坐車、或乘轎、
或騎馬、或步行，眾人一心，趕赴跑馬場觀看比賽。這幅畫雖然可能是結合了多張照
片拼接而成，招牌的中文字也是洋人的想像，但確能看出當時賽馬活動已經像趕集那
樣熱鬧，呈現萬人空巷的景象了。

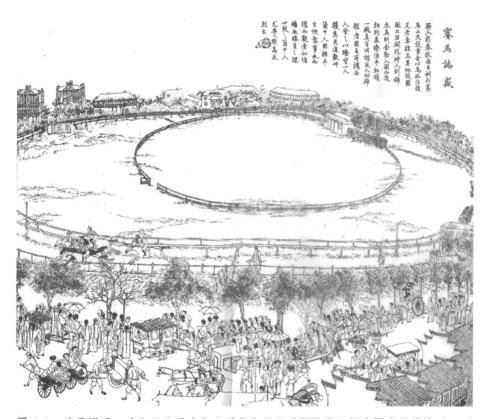

圖 4-3 賽馬場景 清末畫家吳友如也憑藉畫筆生動描繪華人抵達場邊後的情形。可以看出賽場邊人山人海，轎子、馬車、東洋包車停得彎彎曲曲，不知凡幾。車內車外站著、坐著的男女，形成一幅市集般的休閒圖畫。

甚至許多湖絲阿姊、搖紗阿姊，和自行開店的婦女，也會呼姨喚姊，趁著跑馬假期，一道攜手及時行樂一番。

在這個空間裡，不論青樓、紅樓，均任人平視。對於平時沒有機會進劇館酒肆，一睹名妓風采或與大家閨秀接觸的「餓漢」而言，不啻是天賜豔福，便忙著在跑馬場四周跑來跑去，東張西望。即使不是「餓漢」，身屬文人雅士之流，見到青樓名妓傾城而出，衣香鬢影，極盡妍態，也忍不住左顧右盼了起來。

買馬票

清末城市居民因無法進場，對於跑馬的興趣主要集中在「看跑馬」一事上。不過進入民國時期，江灣、上海兩地的跑馬場相繼開放華人入場，城市居民的興趣便迅速由「看跑馬」，轉向了「買馬票」。

華人進場後，很快發現展現在眼前的不僅是一種新式運動，還是一種全新的賭博方式。原來，跑馬場採用的是「贏家分成法」 (pari-mutuel)，其特色在於莊家不參與對賭，僅在旁抽成，賭金由贏家均分，其中包括了：「獨贏」

(win)、「位置」(place) 等名目。所謂的「獨贏」，就是買一個號碼，若該馬跑第一，便可贏得彩金。至於「位置」的機會更大，號碼所屬的馬不論跑了第一或第二，下注者均可分得彩金。贏家分成法的好處在於：娛樂性質高，只要跟著熱門馬下注，贏的機率就很高。但若是下注者眾，平分的彩金也有限，只有難得爆冷的狀況，才可能抱得多數彩金歸。

　　舉例來說，馬票的價格一張五塊錢，若一百人下注，總賭金就是 500 元，跑馬場最後會抽取 10% 的手續費，剩下的 450 元就由贏家均分。假定 1 號馬的成績向來優異，近來狀態又佳，是個大熱門，前述一百人當中，有 80 人買牠獨贏，而牠也不負眾望，果真勝出，那麼這 80 人便可平分 450 元，即每人贏得五元六角，金額不算多，僅比本金多出六角——這就是所謂的：跟著熱門馬下注，贏的機率高，但平分後的彩金多半有限的原因。反過來說，如果勝出的不是 1 號而是 5 號馬，這匹馬又剛從關外進來，其貌不揚，眾人不明底細，只有一人買牠獨贏，沒想到最後卻爆出冷門，牠果真脫穎而出，那麼 450 元的彩金，便盡歸

一人獨有，等於淨賺 90 倍之多。

在這種賭法下，不論是想小賭助興，或大賭過癮，都有機會。由於賠率的多寡與下注的人數密切攸關，需要大量計算，跑馬場引入了賭金計算器 (totalizer) 協助賭客做決定，眾人可隨時看到每匹馬的賠率變化，所以不管是上千人還是上萬人下注，都不成問題。

當時上海已有麻將、搖攤、番攤、牌九及花會等各式賭博，分別適合不同階層的人參與，但贏家通常只有一位；另外，傳統賭博一般規模都不大，參與的人數有限，像是賭場中的一場搖攤，下注者也不過數十人，僅有花會可以讓數百人同時參與。然而，「贏家分成法」藉由賭金計算器的協助，可以讓場內多數人同時贏得彩金，娛樂性高，加上跑馬廳的設計宏偉堂皇、占地遼闊，在城市居民心中代表了西洋、現代與體面，遂使得城市中產階級樂於參與。

為了協助城市居民了解賽馬，《申報》自 1922 年秋季起，聘請上海跑馬總會職員方伯奮開始撰寫較完整的報導。從這之後，報紙對賽事的描述不再只用顏色區分，例如：「第二次 15 馬，大英公司黃衣帽黑馬勝。」而是清楚說明

賽事名稱、參賽馬匹、騎師姓名、所負磅數，及獨贏和位
置的賠率等；甚至不幸落敗的馬也一一列出細節，使人一
目了然。通常，方伯奮會在賽前提供試馬成績、騎師動向
等消息；比賽當天，又會在報上刊出賽馬預測；若是遇上
重要大賽，更會在場邊分送賽馬預測表。這些都讓觀眾下
注時有所依據。

　　此外，賽馬老手邱如山也出版了本袖珍手冊，名曰《賽
馬指南》，以圖表羅列當年各馬賽況，註明擅長泥地或爛
地，使人一目了然。另有一老手化名「晉陽逸民君」，將數
年賽馬經驗及購票祕訣編寫成《賽馬必讀》，供賭馬愛好者
參閱。

　　1931 年，上海小報中最具規模的《社會日報》也加入
戰局，在賽馬期間發行兩大張增刊，隨報免費奉送，內容
除三地跑馬場的試練成績及賽事預測外，還添加了「今日
有希望之名駒成績摘錄」一欄，成為其重要特色。該欄將
重要馬匹的歷年成績，依賽事距離分類，詳列負重、時間、
速度、跑道位置、騎師姓名、同場對手，及最後衝刺秒數
等細節，使讀者能據以分析馬匹的狀況、習性和勝出機率。

圖 4-4　下注前，眾人莫不研讀賽馬預測　圖為正在研究選哪匹馬好的
觀眾，從其胸前所掛的徽章判斷，這二位應該是馬會會員。

　　至此，賽馬的中文資料可謂大備，不論行家或業餘愛好者，均可找到合適的資料入手。是以《申報》形容：「每逢賽事，賽馬記錄與賽馬預測幾乎人手一張，賽畢隨手一丟，地上殘片滿地，有如秋季落葉，隨風飛舞。」

　　在如此密集的宣傳和教育下，城市居民逐漸掌握下注的方法與技巧，所謂的「馬迷」也漸漸出現。著名的作家趙苕狂（1892-1953 年）便是一例。趙苕狂，浙江吳興人，早年就讀上海南洋公學，畢業後，先是在大東書局任總編輯，後又被請至世界書局任主編達十七年之久。他同時也從事小說創作，被認為是鴛鴦蝴蝶派的主力作家。這樣一位文化人，不知怎地，迷上了跑馬，而且每逢春、秋大賽，必得參與，否則茶不思，飯不想，「心慌意亂，不知怎樣纔好」。他甚至和書局老闆約定，每逢賽馬季，必須讓他放假。可能賭馬需要觀察與分析，特別吸引喜歡用腦的知識人。趙苕狂坦承跑馬這種賭博比其他賭法都要來得厲害，若是上癮，休想戒掉。他有個朋友，就是因為輸太多，一度發狠話說再也不賭了，但等到下次起賽，又見到他手裡挾本跑馬書，靜靜地站在場邊。

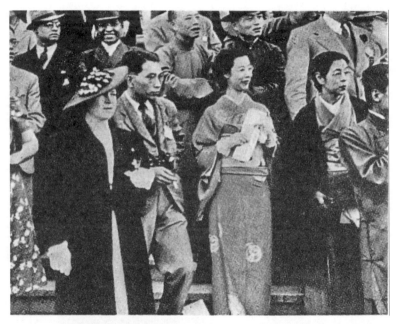

圖 4–5　1938 年上海春賽　會員看臺上的觀眾,有男有女,有中國人、
西洋人,也有日本人,大家均衣冠楚楚。

圖 4-6　1938 年上海春賽時，大看臺上人潮洶湧　大看臺專供一般民眾使用，所以遠比會員看臺還擁擠，大家摩肩擦踵的，恰可與前頁的衣冠楚楚做一對比。

　　趙苕狂是那種看準便緊跟不捨的類型。有匹馬名喚「亨
利第八」 (Henry VIII) ，是英國人都易 （Raymond Elias
Toeg，1843–1931 年）馬房的馬，1921 年連贏兩次，從此
以後，趙苕狂便 「摸熱屁股看定牠去買」，出來一次買一
次，幾乎沒停過。剛開始經常落空，1922 年春賽首日第一
場，終於爆出冷門，5 元一張的獨贏票，彩金高達七百九
十多元。可惜當天趙苕狂趕稿遲到，剛好錯過，只能徒呼
負負。

　　由於賭博因素的加入，使得場邊觀眾不自覺地改變了
觀看的習慣，本來跑來跑去看熱鬧的情形不再，取而代之
的是站定一處、屏氣凝神地注視。賽馬場上素來就有看與
被看的傳統，如今依舊如故，例如：中西仕女依舊利用此
一機會展示服裝；專為看人而去的，也依舊覺得看人贏錢
比賽馬有趣。只不過，多數人已存了勝負之心，所看之重
點，便已由看人轉為觀看奔馳中的馬匹或騎師，加上周遭
聲音吵雜、眾馬奔馳、觀眾情緒大起大落，遂形成一股獨
樹一幟的興奮感 。 這種氣氛正如新感覺派小說家劉吶鷗
（1905–1940 年）描述的：「塵埃、嘴沫、暗淚和馬糞的臭

氣發散在鬱悴的天空裡，而跟人們的決意、緊張、失望、落膽、意外、歡喜造成一個飽和狀態的氛圍氣。」

馬票的負面消息

就在華人大眾逐漸掌握下注技巧時，有關賭馬的負面消息也開始傳出，內容多半是公司職員凶買馬票盜用公款，最後身敗名裂等事，但 1920 年發生一起閻瑞生（1895-1920 年）因買馬票失利，轉而勒斃「花國總理」王蓮英（1900？-1920 年）的圖財害命案，轟動滬上，不僅報紙日日報導，首創上海現代劇場「新舞臺」的夏月珊（1868-1924 年）、夏月潤（1878-1931 年）兄弟更將之先改編為話劇，後改編成電影，廣為流傳，成為中國電影史上第一部劇情長片。

此案的主角閻瑞生年僅二十六，震旦大學畢業後，在洋行任翻譯，外語流利，人又長得體面，可能是因為錢財來得容易，很早便流連花叢，上海各種好玩的事物無一不精，開銷頗大。1920 年 3 月突然因故被洋行解雇，沒有了收入。到了該年 6 月，眼見端午在即，過不了收帳這一關，

乃向自己相好的妓女「題紅館」借了一顆大鑽戒，在當鋪裡當了六百元，想以此為本錢到江灣跑馬場賭馬，不料買馬票失利，血本無歸。「題紅館」因怕被鴇母責罵，對鑽戒追索甚急，閻瑞生無奈，遂把主意打到另一名妓女王蓮英的頭上。

　　王蓮英是杭州人，曾就讀女校，因家境之故至上海為妓，1917 年在「新世界」遊樂場舉辦的「群芳會選」上獲得第四名，遂得到「花國總理」的稱號，在妓界頗有名氣。此時上海的高級妓女雖不像清末那樣，每逢春秋賽馬珠光寶氣地乘馬車招搖過市，但行頭依然講究，鑽戒、珠圈、手錶必不可少，王蓮英在這方面尤其不吝投資，以致成為閻瑞生等覬覦的對象。

　　1920 年 6 月 9 日下午，閻瑞生找了兩個同夥，又向熟人朱葆三的第五子朱維嘉借了一輛汽車，藉故把司機打發走，然後駕車邀請王蓮英兜風。閻瑞生不是熟客，王蓮英本不願前往，但當時汽車在上海還是很罕見的東西，敵不過汽車的面子和派頭，最後還是盛裝出行。不料行至上海西郊偏僻處時，被閻瑞生及其同夥先用麻藥迷昏，然後勒

斃棄屍，身上珠寶首飾被劫掠一空。

　　此案發生後轟動一時，租界警力全部出動，兩個多月便將逃往外地的閻瑞生等人逮捕歸案，俯首認罪。據說閻瑞生在捕房撰寫口供時，還念念不忘地詢問巡捕江灣最近的跑馬日期。

場外下注

　　自從跑馬場開放華人入場以來，不論是觀看或下注均移到了場內，特別是「獨贏」和「位置」的賭法，需要入場才能下注。這對好談「馬經」的「馬迷」來說，固然是樂事一樁，但對那些對於賽馬毫無興趣、只想一試手氣的人來說，不免就有些不便了。但令人驚訝的是，這些人很快就找到場外下注的辦法，就是購買事先發行的馬票──香賓票。

　　這是一種針對每季最後總冠軍賽發行的馬票，性質類似彩券，賭金由贏家獨得，而且獎金高度集中。雖然它中獎的機率極微，但一旦中獎，便是一筆橫財，所以後來演變成華人場外下注的首選。

　　其實跑馬總會早在 1901 年便引入這種賭法，只是它的性質太過接近彩券，恐引起租界當局反感，故一直遮遮掩掩，甚至一度禁止。誰知後來歐戰爆發，為了募款支援戰事，跑馬總會不得不改弦易轍，重啟停止數年的「香賓票」，一方面，將場方抽成比例由一成提高到兩成；另一方面，在賽前數月就開放給會員認購，好讓大家有時間向非會員推銷，後來發行量漸增之後，又默許賣給租界華人。

　　具體做法如下：賽季開始前數月，先開放香賓票供會員認購，每張 10 元，上面依序印有一組號碼，如「10001」、「10002」……等，號碼不能挑選，大家自憑運氣。這種賭法有兩層篩選機制，第一層就是要看所買的香賓票能否進入決賽，也就是說決賽當天，馬會將會搖出與馬匹相對應的票號。例如，若有三十匹馬符合決賽資格，便搖出三十組號碼，像是「華倫飛」(Warrenfield) 是「49668」號、「富而好施」(Full House) 是「13899」號……依此類推。如果所買的香賓票號名列搖出的號碼當中，便可以進入下一階段，也就是看馬票所代表的馬是否勝出。譬如，如果「華倫飛」在決賽中跑第一，該票持有人便中

頭獎。獎金的計算方法是：全部賣出的票款，扣除跑馬總會兩成的手續費，和一成給搖出號碼但最後沒得名的人作為小彩，餘下數目的七成為頭獎、二成為貳獎、一成為參獎。

　　由於香賓票的獎金高度集中，只有比賽當天才搖出票號，所以每當搖號時，跑馬廳內萬頭攢動，人人緊張地手持票號與看板上的號碼比對。若是自己買的號碼幸運地名列其中，固然讓人興奮不已，但更重要的是，所持的票號是否真為大家看好的熱門馬。要是冷門馬，下注者自然灰心，覺得自己與大獎已無緣；反之，要是熱門馬，也不免患得患失，擔心馬真正上場時可能表現失常。所以說，一張馬票帶來無窮的希望，也帶來無窮的失望。

　　香賓票的獎金雖然高度集中，但實際獎金的多寡，取決於發行的數量。在歐戰前，最高僅五、六千張，頭獎亦不過三、四萬元。但經過跑馬總會的改造，還有會員的努力推銷，1919 年秋賽，共賣出一萬八千餘張，頭獎獎金也來到九萬四千多元。由於華人購買者眾，到了 1923 年，跑馬總會進而將大香賓票分為 A 字與 B 字兩種：A 字固定發

圖 4-7　1919 年 11 月香賓看板前的人潮　由於此時正公布香賓賽的票號,也就是哪些號碼代表出賽馬匹,所以大家都引頸期待,希望自己買到的香賓票可以名列其中。

行五萬張,頭獎為 224,000 元;B 字的發行量也在三、四萬張之間,頭獎獎金多則二十萬,少則也有十三萬。以香賓票一張 10 元論,其賠率多達二萬多倍。滬上獎券雖多,但獎金數額之巨,實屬跑馬大香賓第一。加上跑馬總會在上海歷史悠久、聲譽卓著,獎金向來十足付現,從不拖延,莊家背景之硬,難有其他機構可望其項背,遂大幅加強了

滬上華人購買的意願。

　　香賓票一如市面上的其他獎券，得獎與否全憑運氣，既不需要分析馬匹的狀況，也不需要了解騎師的能力，對於喜好鬥智的馬迷來說固然缺乏趣味，但正因為不用動腦筋、不需任何賽馬知識，加上獎金高度集中，可以花小錢贏大錢，反而成為場外下注者的最愛。

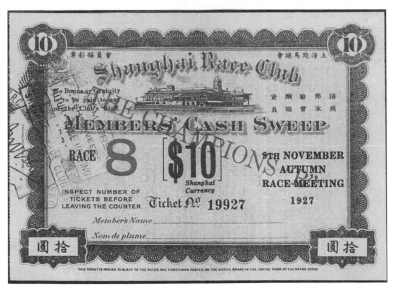

圖 4-8　1927 年上海秋季大賽所發行的 B 字香賓票　號碼即為中央下方的 19927。此時的香賓票雖仍以英文為主，但為了配合華人觀眾，上方有「上海跑馬總會」、「會員搖彩票」等中文字樣，下方左、右兩角也特別註明每張「拾圓」，開獎時間則為 1927 年 11 月 9 日。

　　香賓票的發行很快引起華人的興趣。由於華人必須透過跑馬總會會員才能購得，所以最初僅有在洋人家工作的華人，才有機會一試手氣，但進入 1920 年代以後，有門路的人可以在賽前向會員或會員的朋友轉購；沒有門路的人，也可以在賽季開始後入場購買，因此逐漸出現由中產華人獨力購買的情況。跑馬總會為了配合工部局不得公開發售的禁令，對購買資格的限制時緊時鬆，但大體上處於「上有政策，下有對策」的狀況。譬如，1922 年春賽時，跑馬總會應工部局要求，一方面在場內販賣香賓票的地方圍起柵欄，不准非會員進入；另一方面為了確保馬票的銷量，又經常派會員在柵欄內佇候，華人若欲購票，只要把錢遞進去，說聲 "Please"，多能如願。工部局雖派有巡捕在場，但因最後購買的人為會員，不違反工部局指令，所以也無可奈何。

香賓故事

　　雖說賽季前往跑馬廳，可以購買香賓票，也可以觀賽，一舉兩得，但大部分購買香賓票的人其實對賽馬毫無興趣，

也不想花錢入場。他們取得的方式是至洋行、洋商的熟人處，請人出讓。1922 年春賽，頭獎為中國電報局十位職員共同獲得，過程曲折，頗能反映當時華人輾轉購票的情形。

電報局有位老職員購買香賓票多年，已成習慣，因此當年春賽開始前，便前往兒子工作的洋行，詢問是否有人願意出讓香賓票。其子建議他轉往舅舅所在的日清輪船公司，於是老職員便轉往在日清任司帳的大舅子處，表示想買兩張香賓票，一張給自己，一張替山東的朋友購買。大舅子答覆可以想辦法代購，要老職員明日再來。第二天老職員再去時，大舅子說只購得一張，但他自己有兩張聯號，不如聯號給老職員，自己留下新買的一張。老職員帶著兩張香賓票回到電報局，眾人聽聞，都搶著入股。說也奇怪，老職員向來獨買，不喜與人搭股，這次卻欣然同意。不過票有兩張，一張是 21250，另一張是 21251，到底該留下哪一張好呢？這時，一旁剛好有同事在看靈學會章程，看到第十一條，遂建議留下尾數「1」的那張，大夥均無異議，於是 21251 被留下，21250 寄往了山東。

到了決賽當天，各股東均不認為會中獎，故無人留意

此事，直到第二天看報，才發現 21251 中了頭獎。眾人想望的 225,000 多元，就這樣不費吹灰之力地落入口袋。大夥趕緊找了跑馬總會有勢力的洋人簽字，將錢領出，然後依股份分配：出 1 元的得二萬多元，出五角的得一萬多元，個個都成了小富翁。眾人一連請了三天客，還一同到相館拍了張合照留念；由於靈學會的章程有功，又合捐了 2,000 元，一同入會做了會員。

滬上中、英報紙除了定期刊出得獎號碼外，還經常大篇幅報導香賓得主的故事，無形中加強了「好運來時擋都擋不住」的想法。譬如 1924 年 2 月，江灣舉行新年大香賓賽，三位華人警司奉派前往維持秩序，在決賽前一刻合買了一張香賓票，結果竟中頭獎七萬餘元。又如 1924 年 11 月，上海秋賽的頭彩由奉天兵工廠總理英人蘇頓上尉（Captain Francis Arthur Sutton，1884–1944 年）獲得。據說，當時奉天英僑總會向上海訂了三十張香賓票，由會員分別認購，蘇頓的那張是最後沒人要時，硬派給他的。又如 1934 年 4 月，江灣大香賓頭獎由上海知名足球教練英人李思廉（Alexander Huddleston Leslie，1890–1949 年）獨

得。李早已買下五張香賓票，到了舉賽當天清晨，又有一位朋友堅決再出讓一張給他，他為情誼所迫，勉強接受，詎料反而中獎。

　　報上還有許多與大彩擦身而過的故事。例如：1924 年春季，香賓頭彩由怡和洋行的惠爾生（Walter England Wilson，1882–? 年）夫婦等五人合得。此事是在麻將桌上臨時起意，五人各出 2 元，託一位會員朋友購買。這位朋友購入兩張後，自己保留前一號，後一號讓予惠爾生等人，結果竟與二十餘萬獎銀擦身而過。1926 年春賽，B 字香賓頭彩被一位日本人錯失交臂。據說，他共買了三張香賓票，開彩前夕，忽然有一位遠方朋友來信拜託代買一張，他隨手抽出一張寄去，不料卻是頭彩。這些香賓得主的故事，在在鼓勵了讀者一試手氣，說不定好運會從天而降，況且，就算不中，不過是加強了「富貴自有天定」的信念罷了。

　　眼見上海跑馬總會發行「會員香賓」卓然有成，各個馬會也開始紛紛如法炮製。以上海為例，每逢春、秋大賽，萬國體育會與中國賽馬會都會發行香賓票，不過數量有限，一般只發行一、兩萬張，規模遠不及跑馬總會的八、九萬

張。此外，北京、天津、香港等地也發行香賓票，只不過
兩萬張已屬佳績；另有通商口岸的其他小型賽馬會，數量
僅能以千計。上海跑馬總會的香賓票經過一再擴大發行，
到了 1930 年，已高居遠東地區各賽馬會獎金之冠，且銷售
遍及各個通商口岸，香賓大賽亦被譽為遠東最重要的賽事
之一了。

香賓滑落

1920 年代掀起的香賓狂潮，到 1930 年代以後意外出
現降溫的狀況。不僅張數滑落，就連頭獎獎金也節節下降，
從十四萬二千多元、十萬多元、七萬多元，一路下跌至三
萬多元，遠非當年的 224,000 元可以比擬（參見表 4-1）。

之所以會如此，與兩個立即性的因素脫離不了干係：
一是慈善香賓票的排擠；二是航空公路建設獎券的競爭。

如前文所述，1931 年夏天，江淮發生來勢兇猛的特大
水災，杜月笙等人在上海市政府的要求與支持下，以中國
賽馬會的名義，發行慈善香賓票十萬號，並於 10 月 25 日，
在引翔跑馬廳舉行水災香賓大賽，頭獎獎金高達 448,000

表 4-1　上海跑馬總會香賓票發行數量，1931–1937 年

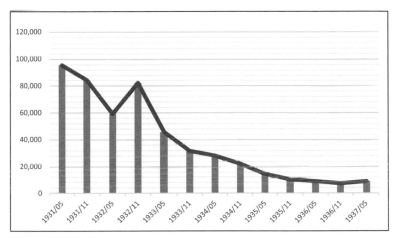

1931 年眼見香賓票市場蒸蒸日上，上海跑馬總會不由得信心滿滿，於該年秋天，決定合併 A 字、B 字，一舉擴大發行十二萬五千張；不料發行量不如預期，該季僅售出八萬四千多張，頭獎獎金驟降至十四萬二千餘元。接著發售數量又上下震盪，1932 年春賽不到六萬張；1932 年秋賽稍稍上揚至八萬餘張；但次年秋賽又下降至三萬多張。有鑑於新制效果不佳，1934 年春，跑馬總會被迫改回單號頭，但發行量仍繼續下滑，該季僅售出二萬八千餘張；1935 年秋一萬張出頭；到了 1936 年秋竟低於一萬張。

元，藉此共募得二十萬元援助各省災民。慈善賽馬並非什麼新鮮事，在此之前，上海跑馬總會與萬國體育會曾利用新年舉行慈善賽馬，資助租界內的慈善團體與醫院。然而，杜月笙的百萬香賓大賽，不僅將賑濟對象由租界擴展至華界，更將救災範圍從上海延伸到了其他省分；最重要的是，

從此為上海市政府開啟了一座社會救濟的金庫。

　　上海市政府過去由於租界的關係，對於香賓票的收入只有眼紅的份，現在有了杜月笙的先例，在接下來的數年裡，每逢天災人禍，便會號召上海各賽馬會舉辦慈善香賓。以 1931 年到 1933 年為例，1931 年的百萬香賓大賽甫告一段落，次年元月便發生了中日衝突的「一二八」事變，滬北遭到日軍轟炸，情況嚴重，到了年底，眼見災民無法過冬，上海市長吳鐵城（1888–1953 年）便聯合英美駐滬總領事，出面要求滬上賽馬會舉行「萬國慈善賽馬」。該項賽事最後於 1933 年 1 月 26 日在上海跑馬廳舉行，共發行香賓票十一萬張，募得賑款 25 萬元，頭獎獎金高達 39 萬元。不料萬國慈善賽馬結束還不到半年，同年 6 月 3 日，中國賽馬會又將金尊大賽改為慈善香賓，以救濟東北難民及豫皖鄂三省災民，原本預定發行的十萬張香賓票，最後僅售出八萬二千張，共募得賑款 164,000 元，頭獎獎金為三十四萬四千餘元。

　　這幾次的慈善香賓都是透過政府機關、公司行號、報紙媒體，以半認購、半攤派的方式強力推銷。短短三年，

前後三次的慈善香賓，發行數量都遠高於一般的香賓票本身。上海整體可以投入買馬票的餘錢本就有限，在如此擠壓之下，跑馬總會本身的香賓票銷量遂大幅滑落。

慈善香賓之外，對上海跑馬總會香賓票打擊更大的是「國民政府航空公路建設獎券」。這是一個由國家主導、專為興辦公共建設而發行的國家型獎券。原來國府自成立以來，便善於以獎金為誘因，籌措建設經費與軍費，例如：早在廣州時期，便曾三度發行「有獎公債」；俟全國統一之後，中國最富裕的東南數省一下子落入掌控之中，又轉而以發展航空與建設公路為由，於 1933 年 7 月開始發行「航空公路建設獎券」。財政部長宋子文為此精心策畫，針對彩券市場提出多項誘因，包括：提高頭獎金額、擴大中獎機率、保證獎金十足發給、設立專責機構嚴格監督辦理等。

為了吸引彩券購買者，財政部首先將航空獎券一等獎的獎金提高到五十萬元。上海跑馬總會香賓票的頭獎僅 224,000 元，慈善香賓的頭獎最高時也不過 448,000 元，現在航券一口氣提高到五十萬元，不僅超過先前的香賓票，更超過了中國曾發行的所有彩券，對彩券購買者而言，無

疑是絕大的誘因。

　　其次，財政部在航券辦法中，大幅增加小獎的數量，以擴大購買者中獎的機率，除了如一等獎一張、二等獎兩張、三等獎四張、四等獎十張、五等獎五十張、六等獎一百張、七等獎五百張等大獎之外，還特別加入與一等獎末二字相同的 4,999 張與一等獎末一字相同的 44,999 張，各得獎金 70 元與 20 元。如此，獎金總額共高達五萬多個，足以號稱「每十張獎券必有一張中獎」。

　　在國家、市場機制的密切配合之下，航空獎券果然成果輝煌。頭兩期分別於 1933 年 7 月 1 日與 10 月 31 日發行。俟發行順利後，信心漸足，航券委員會乃決議自第三期起，將原定三個月發行一次，改為兩個月一次；到了第十三期，又進一步修改為每月開獎一次，券額減為三十萬張，頭獎降為二十五萬元，獎額再增六百三十個。從此以後，航券每月固定於第一個或第二個週五開獎，直到 1937 年 11 月中日戰爭爆發為止，前後共發行四十期。

　　航空獎券挾國家之名，成功掠奪香賓票的市場。在頭獎五十萬元或二十五萬元的吸引下，跑馬總會被打得潰不

成軍。最可怕的是，自第二期起，「為便利下層社會購買起見」，航券開始分條出售，將原先一張 10 元的獎券，分作了十條，每條售價 1 元，購買門檻再度大幅降低。當時，一個銀行職員一個月的薪水約 80 元，一個英文速記員約 100 元。對這些中間階層而言，10 元買一張獎券可能要考慮再三，但花 1 元試手氣，相對就容易許多。

航券的顧客群不僅因此擴大，許多公司行號還趁機搭便車，利用航券來促銷自家商品。例如：《小日報》為了徵求八週年紀念訂戶，凡聯合十戶同時訂閱半年，即贈送航券一條；南京路大綸綢緞洋貨局推出活動，凡購貨滿 15 元，即贈送航券一條。另外，上海中法儲蓄會公告，該會已購買航空獎券多條，準備分贈入會新儲戶；九福公司在十週年出品中附有紀念贈券，凡集六張，即可兌換航券一條。總之，分條出售，使得航券成為一種獎品、贈品、甚至禮品，為之打開諸多前所未有的用途。

航券一步步向下擴展市場的同時，跑馬總會香賓票的市場也逐步萎縮。1934 年春賽，頭獎獎金僅剩十二萬餘元，與當年最高的 224,000 元相比，幾近腰斬。滬上三口

出刊的小報《晶報》於是發出香賓票改革的聲浪。據署名「鵲尾」的記者分析，如果將香賓票與航空獎券做一比較，頭獎金額的多寡還在其次，香賓票因會員制所造成的不便，才是令購者裹足不前的主因——也就是說，中獎後，香賓票必須透過馬會會員兌獎，而不成文規定是，會員從中抽成 10%。隔年春賽，香賓頭獎獎金又繼續下跌至六萬多元，記者「非會員」進一步指出，下跌的原因有三：「一為買票需經會員手，殊多手續；二為輾轉託買，得獎後不及航空獎券之痛快；三為不能如航空獎券之分條出售，難以普遍。」

馬票糾紛

跑馬總會對這些問題並非不了解。事實上，會方堅持只有會員才能購票、兌獎，已造成許多華洋之間的票款糾紛，其中又以 1929 年顧兆麟一案最受矚目。

該年，上海跑馬總會的秋季香賓大獎為華人騎師、同時也是著名外匯經紀人顧兆麟獲得，他的票來自萬國體育會書記譚雅聲。當顧前往譚處領取獎金時，譚卻扣下四成

回佣，224,000 元只剩下不到十四萬元。在交涉過程中，顧表示願出二成作為佣金，但對方卻堅持要四成。顧覺要求太過，乃拒絕領取獎金。他一方面上書萬國體育會與上海跑馬總會請求仲裁；一方面延請律師蔣保釐協助交涉，表示必要時將循司法一途。譚這邊則將獎金全數退還原經手會員，抽手不管，領獎似乎從此無望。輿論最初站在顧兆麟這邊，覺得譚雅聲身為萬國體育會書記，不該如此貪心，譚只好出面接受英文《大陸報》(*The China Press*) 採訪，說明原委。

　　原來萬國體育會與上海跑馬總會有兄弟情誼，每年譚雅聲均為其代售大量馬票。該季，譚又透過跑馬總會會員購入四千五百張香賓票，其中四千張分售給萬國體育會與中國賽馬會的華人會員，餘下五百張由譚以私人名義認購。隨著賽期逼近，需求孔殷，譚又以約定抽成的方式，分別以抽一成五到五成的比例，一一轉讓，而顧兆麟這張，便是所謂的「約定抽成」部分。比賽前兩天，顧兆麟親自前往要求出讓，雙方說好，該票譚雅聲附股三成，既然中獎，譚自然有權扣下四成，其中自己三成，另一成給經手會員。

　　萬國體育會收到顧兆麟的投訴後，隨即召開董事會議討論，最後決議此事屬譚雅聲個人行為，應交由雙方私下解決。在雙方律師往來調解後，終於在 12 月底達成協議，由蔣保釐律師代顧兆麟取回八成獎金。由於當初譚雅聲在第一時間將全部獎金退還給原經手會員，顯見不是為了貪圖錢財，《大陸報》認為譚之所作所為，完全符合「紳士」的標準，發生如此不幸風波，主要還是上海跑馬總會嚴格限制非會員購買所致。

　　香賓票多次轉手後的所有權容易模糊，轉讓時的層層經手費更使得獎金大幅縮水，得主很難痛快得起來。1926 年秋賽，A 字大香賓得主為四明銀行行長孫衡甫 （1875–1944 年） 之 「如夫人」，該票係輾轉購得，得獎後掀起絕大糾紛。

　　事件經過大致如下：有一位孫長康先生在公共租界經營匯票買賣多年，為了應酬客戶，每逢上海跑馬廳舉行春、秋大賽，都會向跑馬總會洋人處捐得香賓票多張，轉售給上海銀行界各人士。該年，他剛好認五十張，其中「12429」、「12430」兩號售予四明銀行行員鄭餘繁。由於

該行行長之妾欲購買香賓票，鄭餘繁遂將後者讓出。開賽
當日，搖出票號，號碼恰好是熱門馬「灰鐵克勞夫」
(Wheatcroft)。此時，孫夫人或出於自願，或在孫長康與鄭
餘繁的慫恿下，將半張票以三萬元的代價，售予馬會某洋
人，以降低風險。結果「灰鐵克勞夫」果然贏得頭馬，孫
夫人遂得 112,000 元（224,000 元的一半）外加前面三萬元
的轉讓費，共贏 142,000 元。但要領得獎金卻不易。首先，
必須由洋人會員出面簽字，孫夫人需付其一成簽字費，即
22,000 餘元；另外，此票為鄭餘繁轉讓，得贈其 14,000 元
轉手費；最後，領獎時因又生波折，孫衡甫之子為庶母往
來奔走，與馬會要人進行辯論，所幸最後獎金並未充公，
但為感謝繼子之辛勞，孫夫人又贈其二萬元。於是，號稱
224,000 元的大香賓，最後到手時，實際僅得八萬餘元。

　　香賓票的購票手續如此繁複，兌獎過程的經手費又如
此之多，難怪航空獎券一出，香賓票的銷量便節節下滑。
跑馬總會雖明知香賓票已發展成一種不折不扣的彩券，而
且會員制是造成其難與航空獎券抗衡的重要因素，但無法
放棄非會員不得購票的禁令，原因是：無論國民政府或公

共租界均明令禁賭，要是失去這張「並不出售、僅給會員」的護身符，在上海、各通商口岸，香賓票都無法立足。

買十送一

　　會員制雖不可放棄，但銷售手法卻可以改革。1937 到 1938 年間，上海跑馬總會開始對香賓票進行一連串的改革。首先，從 1937 年 3 月開始，模仿航空獎券將香賓票分條出售，但與航券不同的是，每張分成十一條，而非十條。每全張仍售國幣 10 元，零售則每條 1 元，等同買十送一──即零售商每賣出十一條，便可賺進 1 元，以添其銷售意願。

　　其次，1938 年秋天，跑馬總會進一步放鬆對銷售管道的控制，除了固有的會員購票外，還容許滬上彩票行、煙紙店或兌換店代為經售。一開始，工部局警務處以違反賭博禁令為由，派出巡捕予以警告，但跑馬總會辯稱這些商店只是代為出讓，而非出售，加上滬上慈善團體紛紛施壓，英國駐滬總領事亦介入調停，工部局最後只好退讓，表示如果只是出讓，則不在查禁之例。除了彩票行、煙紙店的

銷售管道外，賽季開始後，跑馬總會還在跑馬廳門外設立
售票處，使有意願者不必購買門券入場，即可購得香賓票。

　　這一連串便民的措施，加上 1937 年 11 月航空獎券退
出市場，使得原先買航空獎券的民眾，又回頭開始購買香
賓票，香賓票遂逐步收復失土。1938 年秋，共售出二萬四

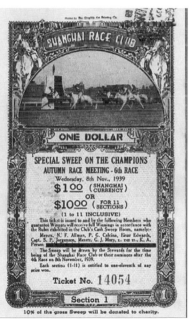

圖 4-9　1939 年 11 月上海跑馬總會 A 字香賓票第一條正反面　此時
的香賓票已不再以英文為主，為了吸引華人顧客，正面英文，反面中
文，兩種語文呈分庭抗禮之勢。馬票號碼為正面下方的 14054，因為分
條出售，所以每條僅國幣一元。

千多張；1940 年春賽，更售出 A 字四萬五千多張、B 字七千五百張；到了 1941 年春賽，已完全恢復發行時的五萬張，頭獎獎金高達十九萬六千餘元。至此，香賓票又重新奪回彩券霸主的地位。

上海仕女與蒙古馬

　　運動競賽本是男性的天下，女性要想加入，必須長期奮鬥，而且直至二十世紀下半葉方有可能。賽馬的情形也是如此。女性想要加入賽馬界，必須面對種種的困難與限制。傳統中國的大家閨秀被要求大門不出、二門不邁不說，就連十九世紀的英國，也只有上層女性才有機會騎馬，而且有很長一段時間，僅能側騎慢走（即雙腳併列一側，上蓋長裙），不可奔馳跳躍，以免影響生育。所以不論中、西方女性，在賽馬上都同樣面對了性別上的制約。

　　租界雖非殖民地，卻提供了與殖民地相似的基礎設施與管理，形成一種華、洋混雜的文化與價值觀。在此，中國傳統士、農、工、商的階序有機會被重新排列，原先最低階的商人，因為地位大幅提升，其女眷才有了在公開場合拋頭露面的可能。至於來華的英國人，多半來自中產階級下層，甚至勞工階級，由於養馬、騎馬在英國極其昂貴，只有貴族鄉紳才負擔得起，所以他們根本不可能接觸這項運動；但是來華以後，他們的社會地位因租界的殖民性質而向上提升，出於對更高階層生活方式的模仿，遂熱衷於騎馬、賽馬，而且不光男人如此，其女眷或子女也因此得

以享受在母國享受不到的馳騁之樂。

就是在這種特殊的環境下，兩地的女性得以在賽馬場上相遇。她們不約而同採取了相似的策略，就是利用租界社會華、洋文化並置的特殊性，尋求突破困境，最終，跑馬場成為了滬上中上層華、洋女性發光發熱的舞臺。她們不再只是觀眾，而是舉足輕重的馬主，有時甚至還是曠野上跳躍奔馳的騎師。每當勝出，她們的姓名、照片被刊登在中、英文報紙雜誌上，光明正大，不須有任何顧忌。通商口岸的社會縫隙，為女性提供了前所未有的機會，而她們也牢牢抓住了此一機會，從父兄、夫婿的背後走出，一舉顛覆運動為男性專屬領域的傳統；其中若干特出的女性，甚至主動利用殖民社會最看重的賽馬活動，突破個人在體能、公共空間、乃至婚姻上的束縛，進一步爭取到更多對自己生活方式的掌控權。

看與被看

運動既然是男性的專屬領域，女性最初就只能扮演觀眾的角色，既不被允許上馬馳騁，也不能擁有馬匹。不過，

她們很快就發現這樣的角色其實另有優勢。最初利用這種
優勢的是西洋淑女。原來清末租界裡男女比例懸殊，女性
作為觀眾的重要性無形中便被大幅提升。十九世紀末，滬
上英文報紙《北華捷報》有關賽事的報導，首先討論的必
定是天氣──原來當天是晴是雨、是冷是暖，關係著跑道
的狀況與馬匹的表現，但更重要的是，會有多少西洋淑女
前來觀賽。跑馬場與租界通常有段距離，加上場上風沙大，
只要天氣不對、下雨或太冷，淑女通常不願大駕光臨。對
於租界男性來說，任何女性的出現都將被視為蓬蓽生輝。

　　像是 1873 年 11 月，秋賽首日，天氣奇特。太陽雖露
臉，但寒風刺骨。看臺上有陽光的那面有如夏日，沒陽光
的那面宛如冬日。出席的仕女們自然都待在有陽光的那面。
據《北華捷報》報導，淑女當天是應賽馬會董事的邀請前
來，並不忘添上一筆：「她們的出席，使得原有的陽光更加
燦爛。」又好比 1878 年 5 月，上海春賽首日，天氣和暖，
春日宜人，女性觀賽的人數居然超過平常的十多位。

　　大抵每年賽事但凡有女士大駕光臨，報紙的描述不是
「景色為之一亮」，就是為賽事「增添了色彩與活力」，有

時更直言「女士的出現大大地帶動了賽事的氣氛與樂趣」。女性的出席如此珍貴，以至於《北華捷報》認為，一個好的賽馬日應該包括三項條件：晴朗的天氣、激烈的賽事、女性的賞光，其中淑女的露面尤其重要。

　　女性的出席提高了騎師與馬主的士氣。不過，淑女願甘冒風沙前來，自然也有一番打算。原來她們不只來「觀賽」，也是來「被看」。

　　春、秋兩季賽馬是外國人社群的重要大事，幾乎所有滬上洋人都會現身，這對仕女們來說，不啻是展現身材與品味的大好良機。為了這個難得的舞臺，她們事先裁製新裝、備足行頭，只待天氣適宜，便可大方展示。就春、秋兩季相較，春賽尤其是展示新裝的好機會，因為可以脫下厚重的冬衣，展現剪裁合宜的春裝和時尚鞋帽。女士有意識地展示色彩與美感，男士也對「所看」之物有所期待。他們期盼在春賽中，看到美麗的臉龐和漂亮的洋裝；在秋賽中，看到亮麗的皮毛與裝飾配件。1905 年 5 月，上海春賽第三日，天氣和暖舒適，在上、下半場之間用過午膳後，女士們穿著「極盡炫麗的春裝」，魚貫走出帳棚，在馬廄圍

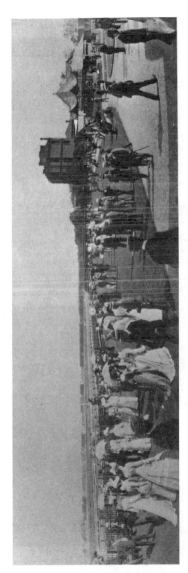

圖 5-1　1900 年，上海賽馬時仕女如雲，大家在此比服裝、比品味，讓人想起 1964 年奧黛麗赫本 (Audrey Hepburn) 主演的電影「窈窕淑女」("My Fair Lady")。

場與看臺間漫步，形成一片如詩如畫的景象。

　　賽馬會為了提升賽事的「可觀性」，通常會竭力邀請仕女們出席，為此還費盡心思安排了一項「淑女銀袋賽」(Ladies' Purse)。於是仕女們除了一般的時裝展示外，還有機會成為全場矚目的焦點。「淑女銀袋賽」的獎金募自租界仕女，多以英鎊而非一般銀兩計，獲獎的是跑得頭馬的騎師而非馬主。大會為了讓女士們贊助此事，多會找一位年輕英俊的成員，事前挨家挨戶拜訪租界的淑女請求資助，好比：「瓊斯夫人，不知能否請您慷慨解囊二英鎊？」募得的金幣將會被裝入一個編織的錢袋，由一位女士代表頒發，金額一般從 20 到 40 英鎊不等。錢袋多半造型簡單，由淑女手織，但有時淑女也會發揮創意，做出意想不到的變化。例如 1878 年，上海春賽的銀袋便被安置在一個馬銜狀的底座上，用參賽馬廄的顏色做成彩帶裝飾，外罩玻璃罩。不論造型簡單還是複雜，開賽前多半會被公開展示。於是看臺上除了精心設計的鮮花與盆景外，還有馬銜狀的淑女銀袋被安排在中央位置，與一旁輪船招商局捐贈的招商盃相輝映。

　　賽馬是一項陽剛氣的活動，而淑女銀袋賽卻是當中少數帶有「英雄美人」氣氛的賽事，觀者莫不引頸期盼，想看看最後究竟「袋」落誰家。因此每當舉行頒獎典禮，總有大批男性圍觀，並不忘歡呼起鬨。1886 年 5 月，上海春賽的銀袋得主是任職工部局的雷諾 (S. Reynell)，他是滬上著名的騎師兼板球選手，在滬上運動界享有盛名。只見他一策馬奔過終點線，觀眾便報以熱烈歡呼；接下來，從他至秤重間秤重一路到大看臺領獎，掌聲與歡呼聲更是不絕於耳，直到淑女致詞時方歇。

　　淑女致詞無疑是展現個人機智與口才的好時機，有的淑女會別出心裁地附上一首小詩，有的則全程採用韻文，有的更不忘語帶幽默。例如，1886 年上海春賽，頒獎人韓桑小姐 (Miss Hanson) 代表租界淑女盛讚得獎騎師的技巧與騎術之餘，最後補上一句：「我將不再耽擱您的時間，因為我相信您會同意，不論在家裡還是在跑馬場的大看臺上，女士的演說都應該愈短愈好。」

　　極負盛名的淑女銀袋賽在進入二十世紀後，由盛轉衰。原來早期在滬洋人不過數千，彼此間大抵認識，舉行賽馬

時有如大型野餐會，但自 1905 年起，租界人數開始逾萬，
加上日、俄等非歐美籍人士湧入，使得原先以英式社交為
主的社會活動被大幅沖淡，而淑女銀袋賽也失去原有強化
社群向心力、鞏固社群意識的功能。或許正因為如此，這
項行之有年的比賽在進入二十世紀後，便不再出現在上海
跑馬總會的節目單上。

　　淑女銀袋賽在英人掌控的跑馬總會銷聲匿跡，卻在華
人主導的萬國體育會和中國賽馬會上現蹤。進入二十世紀
以後，萬國體育會及中國賽馬會相繼成立，使得華人女性
終於有機會進入跑馬廳觀賽，一反整個十九世紀下半葉，
只有西方女性可以入場的情況。於此同時，華人女性更藉
著兩種方式，意外成為全場矚目的焦點：一是延續前述淑
女銀袋賽出任賽事頒獎人；二是在父兄或夫婿勝出後，以
眷屬身分一同拉馬走過大看臺，接受群眾歡呼。

　　1936 年 6 月 7 日，中國賽馬會常年大賽上，淑女銀袋
賽被安排在第四天壓軸。當時杜月笙是中國賽馬會會長，
擔任頒獎的華人淑女無他，正是他的第三位夫人姚玉蘭
（1903–1983 年）。這時獎金已不再募自租界仕女，淑女也

圖 5-2　領發淑女銀袋獎　1936 年 6 月 7 日，杜月笙夫人頒發中國賽馬會「淑女銀袋獎」給騎師恩加那沙，不忘溫言恭賀；恩加那沙略顯靦腆，周邊觀看的華人馬主與騎師更是止不住笑容，整體氣氛輕鬆自在。

不再一針一線編織銀袋，但依舊是整個常年大賽最受矚目的焦點。姚玉蘭出身梨園世家，婚前已走紅多年，大江南北見過不少世面，在重要場合應付裕如，又生得豐腴富泰，一口清脆的京片子，正可補杜月笙一口浦東土話加不擅言詞的不足。從專事報導運動的《競樂畫報》刊出的照片可以看出，杜夫人當時身穿白色絲綢旗袍，手戴西式白長手套，耳配珍珠墜子，裝扮入時，笑容滿面，即使面對西洋騎師亦從容自若。

　　除了頒獎外，女性還有一個成為場上焦點的方式，就是當另一半勝出時，與他一同或獨自拉馬走過大看臺，享受眾人祝賀的目光。這是有權勢的男性給予女性的最佳禮物。前文提及的高鑫寶便是一例。他隨杜月笙發跡後，改在公共租界開設麗都花園舞廳，同時加入賽馬會，以 "Mr. King" 為馬房名。每逢他的馬匹奪魁，便會讓寵妾「花情媚老六」以「高夫人」的身分，牽馬走大看臺。花情媚老六原為上海「長三、么二」堂子裡的高級妓女，1930 年左右洗淨鉛華，改嫁高鑫寶，婚後二人感情甚篤，育有一子一女。雖說高鑫寶對她寵愛有加，但在中國社會裡，除了物質生活以外，很難再給她更多的身分地位了，所以高選擇在賽馬場這個華洋雜處的世界裡，讓花情媚老六當高夫人，也是大馬房 "Mr. King" 唯一的另一半。

　　藉著擔任領獎人和拉馬走大看臺，女性闖入了純男性的世界，短暫攫取眾人的目光。這些場合看似風光，但掌聲與歡呼聲卻非針對女性而來，而是背後男性的財富與權勢。女性並非不想馳騁，不過要如何才能獲得承認，而非只是陪襯呢？滬上一些西洋女性為了達到此一夢想，開始

圖 5–3　1935 年 12 月，高鑫寶馬房的馬匹勝出後，花情媚老六拉馬走過引翔賽馬場大看臺的景象　照片中可以看出她身型嬌小玲瓏，裝扮入時，風姿綽約。

利用獵紙賽，逐步闖入這個屬於男人的禁區。

跳浜越澗

　　獵紙賽 (paper hunting) 又名「跑紙」或「灑紙賽馬」，是英國獵狐活動 (fox hunting) 在海外的變型。英國人來華

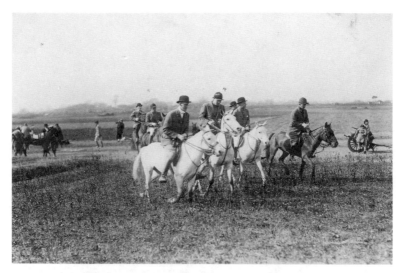

圖 5-4　1932 年冬季上海獵紙賽的場景　大批人馬在休耕的田野中循「紙」前進，有些人似乎有把握地朝一個方向勇往直前，有些人則下馬察看路線，一旁兩個鄉下小孩坐在獨輪車上興致勃勃地看熱鬧。

後，渴盼能模仿母國上層階級的獵狐活動，也就是放出一大群獵犬，獵人再徒步或騎馬循線追蹤，最後找到狐狸、甚至將之殺死的一種狩獵活動。可惜中國人煙稠密，沒有適合的狐狸可打。英國人遂發明一種替代方案，就是藉由一人擬扮成獵物，以灑紙方式留下「獸跡」，然後大隊人馬再蜂擁而上，在田陌、溪澗、甚至墳堆裡循線前進。所灑紙片不同顏色代表不同意思，譬如：紫色碎紙代表需涉水

而過；綠色碎紙代表可列隊過橋等。灑紙人則會在終點等待，看誰先循線到達終點（並找到獵物）為勝。

　　這種活動在秋收後的 11 至 3 月初舉行，一般在租界附近 5 至 10 英里（亦即 8 至 16 公里）處進行，由於範圍廣大，每次路線不盡相同，如果沒有碎紙指引，很難找到終點，加上紙片常被風吹散，線索中斷，大隊人馬走走停停、四處尋覓，在型態上，非常接近獵狐時味道被吹散、狗群來往嗅尋的情形，只是少了最後狐狸被追得精疲力竭、被獵狗四分五裂的畫面。

　　這樣的活動，其實比賽馬更接近英國的狩獵文化，而且不含賭博成分，因此被外國人社群視為是一種「世上公認最善、最純淨的運動」，並早於 1863 年，便在滬上成立「上海獵紙會」(Shanghai Paper Hunt Club)，定期於冬日週六午後舉行。

　　既然賽馬場一時不容許女性上場，那麼獵紙賽便成了西方女性突破這道限制的缺口。

　　最早闖入這個禁區的是賽馬世家的女性。她們從小耳濡目染，見父兄冬日午後跳浜越澗，也想上場較量一番。

圖 5-5　十九世紀側騎的淑女，亦即雙腳置於同側，上蓋長裙　雖然進入二十世紀後，女性跨騎逐漸為社會所接受，但真正的淑女，如 2022 年 9 月甫過世的英國女王伊莉莎白二世，在代表國家閱兵時，仍堅持側騎。

不過獵紙賽雖非真正的獵狐，但每次出獵經常風沙滿臉、衣物濕濡，還有摔落馬背的危險，被認為不是淑女該做的事。再者，西方女性為保外觀上的優雅，也為符合社會規範，騎馬多採側坐，雙腿再覆以厚重長裙。這種姿勢僅靠左腳踏鐙，馬匹奔馳時，很難維持身體的穩定，更別提騰空跳躍。幸好，母國此時的一項發明帶來了希望。

圖 5-6　長裙掀開後，第二犄角的樣子　亦即靠著與馬鞍相連的犄角設計，固定側座者的右腿，加上左腳踏鐙，騎者較易著力。

　　十九世紀下半葉，女性側鞍中第二犄角的發明，使得側騎的女性兩腿都可以固定和著力；如此一來，不但可以穩坐馬鞍，還可以著裙裝跳欄而無礙，可說既參與了激烈的馬術活動，又保有了女性的優雅。英國上層女性拜此一技術之賜，參與獵狐活動的人越來越多，從原先僅有少數特立獨行的貴族情婦，到後來逐漸擴及到體面的上層階級婦女，到了二十世紀初，就連中產階級女性也跟著加入。到了這個階段，除了優雅的側坐騎馬外，跨坐騎馬也逐漸

被允許和接受了。英國母國的情況，等於為滬上女性鋪平了騎馬狩獵的道路，獵紙賽也就成為她們在賽馬領域，最優先證明自己體力、能力與騎術的敲門磚了。

獵紙並非全年的活動，僅限冬季舉行，俱樂部並無會所，也不像跑馬總會對會員有嚴謹的審查要求，基本上只要愛好馳騁者均可加入。滬上男性在女性親屬的不斷要求下，既然一時無法讓她們參與賽馬，便乾脆在獵紙賽中安排單場淑女賽以為搪塞。每次舉賽，獵紙會長都親自安排路徑，男性董事更一路策馬相隨，以免妻女或姊妹在途中發生什麼意外。在這樣的安排下，到了民國時期，滬上已培養出十多位擅長跳浜越澗的女性，她們既不怕風沙漫天，亦無畏溪水寒冷，練騎時被座騎摔落受傷，更視為兵家常事。然而到了 1924 年，這些女性因為屢次要求男女混合賽不成，乃決心成立一個專供女性參加的「上海淑女獵紙會」(Shanghai Ladies' Paper Hunt Club)，首任會長希克林夫人正是這樣一位全心愛好運動的女性。

希克林夫人 (Mrs. Noel Wallace Hickling) 出身賽馬世家，她的背景很能代表滬上第一批闖入賽馬禁區的女性。

她是怡和洋行大班約翰斯東（John Johnstone，1881-1935
年）的妹妹，約翰斯東是怡和洋行歷任大班中最好騎術者。
她的夫婿也是各項運動的佼佼者。令人驚訝的是，她與兄
長、夫婿相比毫不遜色，無論是高爾夫球、草地網球，或
業餘話劇，均樂此不疲，但騎馬依舊是她的最愛。她擅長
側坐跳欄，是滬上著名的淑女騎師，雖有幾次快意馳騁墜
馬受傷，但仍不改其衷。在她推動下，淑女獵紙會於1924

圖 5-7　希克林夫人跳欄英姿　若仔細觀看，可看出她是在側坐的情況
下奔馳跳躍，而且身形挺直，非常不易，所以上海賽馬界對她極為推
崇，認為她是真正的淑女騎師。

年成立，由她擔任首屆會長，後因回國雖一度中斷，但前後共達六年之久。

　　希克林夫人不單活躍於運動界，還是上海社交界的知名人物。她與夫婿盛夏於威海衛避暑、釣鱸魚，冬日並轡奔馳上海近郊，可謂神仙眷侶。但風光的生涯於 1936 年嘎然而止。該年底，時任眾業公所 (Shanghai Stock Exchange) 主席的希克林先生突感不適，病情隨即急轉直下，隔年元月便病逝上海。喪禮結束後不到兩個月，希克林夫人黯然返英。淑女獵紙會改由本節第二位女主角可子小姐（Miss Grace Mary Coutts，1900–1974 年）接手。

　　殖民社會的女性一旦喪夫，沒有子女，遲則一年，短則數月，就必須返回母國。但有子女，子女年幼，再嫁就成了唯一的選擇。可子小姐的外婆伊莉莎白與母親佛羅倫斯都是這樣的例子。

　　伊莉莎白閨名格蘭姆斯小姐 (Miss Elizabeth Grimes)，1877 年 2 月從英國千里迢迢來到上海，嫁給大英自來火房 (Shanghai Gas Company) 的羅傑森 (J. M. Rogerson)，二人同為曼徹斯特人，婚後連續誕下兩女。羅傑森平日工作順

利，從職員升至副工程師，積極參與租界的社團活動。然而平順的生活維持不到八年， 1885 年底， 羅傑森突然過世，得年四十六歲。四年後，羅傑森夫人帶著兩個年幼的女兒， 不得已嫁給了美國人恩迪科特 （R. R. Endicott， 1855–1917 年）。

　　恩迪科特三十四歲，比新夫人還年輕兩歲，不過在男多女少的殖民社會，這對雙方都是最好的婚配方式，婚後二人生下一女。 恩迪科特先是任職於老沙遜洋行 (David Sassoon & Co.)，後轉任股票經紀人，是上海眾業公所的創始會員之一，1917 年過世，享年六十二歲。恩迪科特夫人直到 1922 年才撒手人寰，享年七十歲。她的三個女兒長大後，分別嫁給殖民社會有頭有臉的人物：長女佛羅倫斯先嫁股票經紀人歐文 (P. W. Irvine) ， 後嫁外匯經紀商可子（George Deacon Coutts，1872–1926 年）；次女嫁給天祥洋行 (Dodwell & Co.) 經理麥道南 （Roderick George MacDonald，1874?–1959 年）；么女嫁給美國領事官衛家立（Charles Louis Loos Williams ， 1887–1958 年）。 藉著聯姻，恩迪科特夫人成功地在上海建立起一個繁盛的家族，

從殖民社會的中下層攀升至上層。她總共在滬四十五年，廣受喜愛，朋友眾多。1922 年過世時，《北華捷報》稱她為「一位非常年長且廣受尊敬的上海居民」。

　　可子小姐的母親，便是恩迪科特夫人的長女佛羅倫斯，閨名羅傑森小姐 (Miss Florence Evelyn Rogerson)，1878 年出生，二十一歲嫁給美國人歐文為妻，婚後育有一女。歐文在上海開設寶源洋行，專營股票經紀與佣金代理業務，本來甚為成功，但 1907 年開始捲入債務糾紛，1908 年匆匆離滬，從此不見人影。佛羅倫斯只好帶著女兒改嫁可子，並將女兒姓氏一併更改。婚後第二年，佛羅倫斯便誕下一子，年紀已三十七歲的可子欣喜可見一斑。第二段婚姻雖然美滿，但比起第一段來更為短促，僅有八年光景，到了 1917 年底，佛羅倫斯以可子夫人的身分逝於上海，年僅四十。

　　可子小姐為可子的繼女，自幼活潑好動，閨名雖是秀氣的葛麗絲・瑪麗 (Grace Mary)，卻有個男孩子的綽號，名叫比利，而整個外國人社群也以「比利・可子 (Miss Billie Coutts) 小姐」稱之。可子家族來自蘇格蘭，是滬上

有名的賽馬世家，可子的父親庫茨 （George Watson Coutts，1833–1890 年），是 1870 年代滬上重要的馬主。可子子承父業，馬房名為「費爾南多先生」(Mr. Fernando)，其黑上衣配蘇格蘭格子肩帶的服色， 是賽馬場上著名的標記。

可子小姐隨母改嫁時，年僅九歲，在這樣濃郁的賽馬環境下長大，十八歲便成為淑女獵紙賽的健將，此外草地網球、高爾夫球、馬球……只要女性容許參與的運動，基本上皆無役不與。為了精進騎術，她經常與麥邊家族的薇拉 · 麥邊小姐 (Miss Vera McBain) 等一班狂熱分子 （詳見下節），遠赴江灣跑馬場練習大跳欄，被認為是女性當中，少數能與男性在騎術上相提並論者。

男性同儕對她能力的肯定，可由兩件事上看出：第一，淑女獵紙會成立初期，每逢舉賽，多由男性獵紙會成員協助安排路徑，但是 1926 年春季第三場比賽，卻委由可子小姐一人決定，這是該會首次由女性騎師全權決定路線，由此可見男性會員對她的信心。第二，1922–1923 年，滬上著名馬主都易 （Raymond Elias Toeg，1843–1931 年） 之子

小都易 (Edmund Toeg) 與丹麥美術家美特生合作，一同素
描滬上著名的馬主與騎師，在一片以男性為主的素描漫畫
中，卻有三位難得的女性面孔，其中一位正是可子小姐，
另兩位是前述的希克林夫人與下節將會提到的惠廉麥邊夫
人（Mrs. W. R. McBain，?–1968 年）。畫冊中，大部分人
物都是靜態、放鬆的，唯有可子小姐是一張動態畫面，出
自小都易之手。小都易選擇可子跳浜時的神情來描繪，並
以略帶玩笑的筆觸，將她在馬上的堅定與專注，刻劃得維

圖 5–8　都易筆下的可子小姐

妙維肖（見圖 5-8）。

如果說，獵紙賽是海外英國人對母國獵狐活動的一種模仿，那麼到了二十世紀初，上海殖民社會的女性已藉由此項活動，成功踏入了賽馬這項男性專屬的領域——雖然人數有限、雖然戰戰兢兢，但她們步伐堅定，而且下一個目標，就是加入賽馬會，成為真正的馬主。

女性馬主

對於女性的意圖闖入，上海賽馬界一開始採取搪塞拖延的政策，但到了 1920 年，也不得不做出讓步。這與母國的現實發展不無關係。進入二十世紀，英國開始出現獨立的女性馬主，她們主要是皇室貴族的上層女性。於是較為開明的萬國體育會以此為由，在華人會員的提議下，率先於 1920 年 1 月通過邀請女性成為會員。作為賽馬界龍頭的上海跑馬總會也不得不於隔月通過類似條例，讓女性可以透過夫婿或父兄申請成為附屬會員。雖然只是有限度的開放，但租界女性從此有機會可以從一旁鼓掌的觀眾，一躍成為被鼓掌歡呼的對象了。

　　萬國體育會率先撤除藩籬，最初受邀的自然是男性會員的眷屬。她們受夫婿影響，對養馬、賽馬並不陌生，如今有機會成為會員，甚至建立自己的馬房、在場上與男性一較長短，當真是令人雀躍無比。女性馬主於焉誕生。首位華人女性馬主，當屬萬國體育會創辦人葉子衡夫人。

　　葉夫人本姓張，關於婚前情形，相關資料有限，僅知她是葉子衡繼室，在她之前，葉已有兩位夫人。葉的元配是鄞縣秦氏，秦氏後來不幸病故，他續娶鎮海城區的施氏為妻。據說，施氏生得容貌姣好，是葉家婦女中最漂亮的一位，但一次夫妻間戲言，施氏「言語不慎，辱及婆母」，引起丈夫厭惡，二人從此反目。葉子衡後納張氏為側室，不久生子謀倬，因為是葉子衡的獨生子，母以子貴，遂被扶正為妻，葉子衡行四，小報又稱她作「葉四太太」。從另一資料得知，葉夫人長於蘇州，可能出身貧困讀書人家庭，作女孩時即以美貌著稱，故得以嫁入葉家。她在葉家地位穩固後，不忘照顧親人，將寡姊及其二子二女接來同住，她的外甥女鄭香君後來從葉家出嫁，嫁給漢口太古洋行華經理韋煥章（1892–1983年），二人所生之女，即著名經濟

學家顧應昌（1918-2011年）之妻顧韋澄芬（1921-2008年）。

葉夫人成為馬主時可能約三十歲出頭，馬廄即稱作「葉夫人馬房」。她的馬匹命名頗有個人色彩，多以「鑽石」(Diamond) 作結尾，前面再冠以顏色，當時音譯為「大夢」，如：白羅大夢 (Blue Diamond)、格林大夢 (Green Diamond)、挪白而大夢 (Noble Diamond)、白浪大夢 (Brown Diamond) 等。1926年中國賽馬會成立，以高額獎金創辦「金尊賽」，葉夫人旋即於次年以「惠特大夢色根」(White Diamond II) 拔得第二屆金尊賽的頭籌，騎師是西洋老將海馬惟去（Victor Milton Haimovitch，1899-1977年）。再下年第三屆金尊賽，葉夫人繼以名駒「印地崑」(Indian Corn) 上場，騎師為華人老將李大星，不幸敗北，僅得第三，飲恨未能奪得金尊獎盃。

如果葉夫人代表的是第一批女性華人馬主，那麼第一位西洋女性馬主便是海因姆夫人（Mrs. Ellis Hayim，1884-1966年）了。海因姆夫人閨名芙羅拉·伊萊亞斯 (Flora Kate Elias)，又名咪咪 (Mimi)，是上海猶太家族伊萊亞斯

家的長女。滬上巴格達猶太家族多藉聯姻建立起複雜綿密的人脈網，咪咪的婚姻便是如此。她於 1918 年嫁給滬上另一猶太家族海因姆家的兒子埃利斯（Ellis Hayim，1894–1977 年）。埃利斯生於巴格達，先後在孟買與倫敦受教育，1911 年返回上海定居，他的母親是沙遜家的小姐，而沙遜家也是滬上數一數二的猶太家族。

　　埃利斯娶了咪咪之後，海因姆家更與伊萊亞斯家達成聯姻。拜家族人脈與自身能力之賜，埃利斯 1924 年時已是利安洋行 (Benjamin & Potts) 的合夥人，利安不僅經營證券、股票、匯票等業務，還資助許多推動上海發展的重要計畫，被稱作「遠東最顯赫的股票經紀公司與財政代理人」。咪咪娘家的兄弟均熱衷賽馬，丈夫亦熱愛騎術，咪咪本人雖不好騎，但 1920 年 2 月上海跑馬總會甫通過接受女性為會員，她便立刻加入，並於當年春賽第二日以黑馬「康米定金」(Comedy King)，贏得專為新馬舉辦的上海德比大賽。當身材高大的咪咪虎虎生風地拉馬走過大看臺，馬上騎師乃至兩旁鼓掌的馬主，都意識到這是歷史性的一刻。

　　另外，惠廉麥邊夫人是另一位積極參與的女性。她出

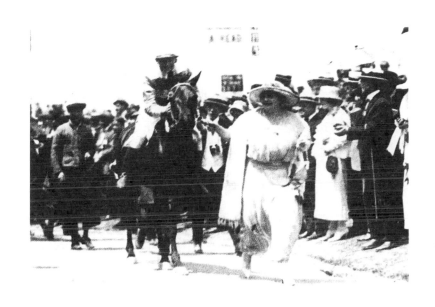

圖 5-9　1920 年 2 月，海因姆夫人贏得德比大賽後，拉馬走過上海跑馬廳大看臺的景象。

身滬上著名的麥邊家族。該家族的起伏見證了租界社會早期女性奮鬥的歷程。

　　惠廉麥邊夫人的公公老麥邊（George McBain，1847？-1904 年）1870 年代來華，靠著經營長江輪船航運起家，1890 年代因投資蘇門答臘北部的煙草種植，進而參與當地火油的開採。老麥邊在 1890 年代就已是上海重要的商人，曾多次當選法租界公董局董事，在外國人社群中深

受敬重。1904 年，老麥邊因支氣管炎引發其他併發症意外過世，得年僅五十七歲。老麥邊為家族事業打下根基，但守成並發揚光大的，卻是夫人西西爾（Mrs. Cecile Marie McBain，1870–1924 年）。

如同當時大多數來華的外國人，老麥邊早年用心事業，直到年近四十才步入婚姻，而新娘西西爾年僅十七。關於其夫人的血統來歷，說法不一，有的說是船家女兒，有的說是流落寧波街頭的孤兒。不論如何，應是歐亞混血兒無疑，其後人也說她是奧地利與華人的混血。年輕的西西爾嫁給老麥邊一年後，長女出生，接著幾乎隔一年一個小孩，直到 1904 年老麥邊過世，已有五子四女。兒女雖成群，但不是十餘歲少年，就是尚屬稚齡的幼童，無法擔負起老麥邊在公司的職務。麥邊夫人為了維護家族事業，做了一個不尋常的決定。1906 年，她決定下嫁與其夫友善且熟悉公司業務的弗里曼 (R. S. Freeman)，後者同意冠上麥邊姓氏，將名字更改為馬克拜（R. S. Freeman McBain，或稱 R. S. F. McBain），成為麥邊洋行的主人。在這樣的安排下，麥邊夫人成功地保全了家族的利益，並與具騎士精神的馬克

拜一塊聯手，持續擴張事業版圖。

　　從 1906 年起，二人聯手主掌家族事業近二十年，期間除長江輪運及蘇門答臘煤油業蒸蒸日上外，並進一步跨足其他行業。1904 年，麥邊夫人率先在公共租界西面的靜安寺路、戈登路、愛文義路之間，建立起一座廣達 60 畝的麥邊花園；1913 年，又在外灘一號建立了樓高七層的麥邊大樓。麥邊大人醉心於滬上地產投資的同時，馬克拜則跨足華北煤礦業。1918 年，馬克拜以麥邊洋行主人的身分發起開 辦 上 海 興 利 墾 殖 公 司 (Shanghai Exploration & Development Co., Ltd.)，投資經營華北門頭溝的煤礦；同年，又與祥茂洋行主人伯基爾 （Albert William Burkill，1873–1952 年） 及匯通洋行董事惠而司 （Arthur Joseph Welch， 1880–? 年） 等人共同發起開辦上海銀公司 (Shanghai Loan & Investment Co., Ltd.)，經營放款融資業務。麥邊夫人於 1924 年過世時，已與馬克拜共同為其五子四女建立起一座橫跨航運、礦產、金融及房地產開發的事業王國。

　　老麥邊與馬克拜身為滬上重要洋行的行東，二人均擁

有馬房，麥邊家的女眷耳濡目染，亦不讓鬚眉。次女薇拉與三女黛西 (Daisy) 皆善騎，尤其活躍於獵紙賽當中。薇拉於 1918 年便躋身淑女獵紙賽健將，為了精進騎術，經常與前述的可子小姐遠赴江灣練習大跳浜，同為滬上第一批熱衷馬術的女性。妹妹黛西年紀較輕，1926 年才開始參加獵紙賽，但擅長側騎，跳浜越澗毫不退縮。薇拉與黛西的小弟小麥邊（Edward Basil McBain，1897–1975 年）亦是滬上著名騎師，二十歲開始便為自家及他人馬房出賽。

　　第三位積極參與的女性馬主惠廉麥邊夫人，正是老麥邊次子惠廉（William R. B. McBain，1891–1971 年）的妻子。惠廉麥邊夫人原本在倫敦擔任演員，歐戰末期，與當時在歐洲參戰的惠廉相識、結婚。戰爭結束後，她隨夫返回上海，恰逢萬國體育會及上海跑馬總會相繼對女性開放，於是成為滬上第一批獨立的女性馬主，馬房名為「惠廉麥邊夫人」(Mrs. William McBain)。1920 年，她的馬房甫登場，便一鳴驚人，在江灣達比大賽中奪魁。1923 年，她與前述賽馬世家的可子小姐結為閨密，進而共組「我們倆馬房」(We Two)。該馬房縱橫上海、江灣、引翔等跑馬場，

成績傲人，以賽馬界最高榮譽的大香賓賽為例，截至 1933
年止，共囊括一個上海跑馬廳冠軍、一個引翔跑馬廳季軍、
兩個上海跑馬廳殿軍，是滬上最動見觀瞻的馬房之一。

　　惠廉麥邊夫人不但是馬主，也是一位出色的女主人及
滬上時尚穿搭的帶領者。早在 1923 年丹麥美術家美特生為

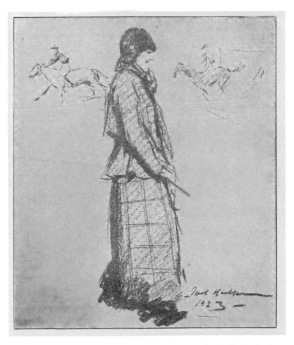

圖 5-10　1923 年時，丹麥美術家美特生筆下的惠廉麥邊夫人　當時她
剛從倫敦來滬不久，穿著入時，嬌美動人，背後馬匹的陽剛奔馳，恰為
其女性柔美做一對比。

其素描時，便將其描繪成一位穿著時尚的年輕少婦，略帶嬌羞，是賽馬場一片陽剛氣中少數的柔美。滬上著名馬主老沙遜（David Elias Sassoon，1866–1938 年）終身未娶，1930 年代時，無論是春、秋大賽開賽前舉辦餐會，或勝出時需要女伴一同拉馬走大看臺，都邀惠廉麥邊夫人同行。惠廉麥邊夫人在這些場合也每每裝扮入時，周旋合宜，恰當地扮演女主人的角色，以致《北華捷報》婦女專欄「茶餘漫談」(Over the Tea Cup) 稱讚她與時已改稱「小立達爾夫人」的可子小姐，同為女性結合賽馬知識與服裝品味的最佳例證。

小立達爾夫人

賽馬界的大門既開，獵紙賽健將可子小姐自然順理成章、毫不猶豫地加入，她的馬房先以「可子小姐」為名，到了 1923 年，又與柔美的惠廉麥邊夫人共組意味深長的「我們倆馬房」，縱橫上海、江灣、引翔等馬場。1927 年，可子小姐下嫁平和洋行的小立達爾（John Hellyer Liddell，1899–1984 年），馬房更名為「小立達爾夫人」。

　　進入 1930 年代，小立達爾夫人在賽馬界的地位變得越形重要。一來，她的夫家與娘家一樣，都是滬上重要賽馬世家，她本人又繼希克林夫人出任淑女獵紙會會長；二來，也是最重要的，就是她與其他賽馬界的女性不同，她不僅僅是馬主，還同時親自參與訓練。據說，她每天早上至少騎練五匹馬，儘管年輕，卻被視為賽馬界的老手。1933 年 11 月 7 日，上海秋賽第一天，舉行香賓大賽，會員看臺上有三位重量級人物並肩而立，一面觀賽一面品評賽況，一位是跑馬總會總董伯基爾，另一位是董事兼執事雷莫相（William Rowland Lemarchand，1875–1939 年），還有一位身穿皮裘的年輕女性，別無他人，正是小立達爾夫人──《北華捷報》稱他們為「賽馬界三位最著名的人物」。

　　賽馬對小立達爾夫人來說意義非凡，它既是愛好，也是生活的意義與價值，其重要性似乎更勝婚姻。1937 年 2 月，與她極為親厚的弟弟小可子（George Rogerson Coutts，1910–1937 年）逝於上海，她頓失依靠。兩年後，由於她長期忽略家庭，終於導致她與小立達爾的婚姻破裂。1939 年 4 月，男方以遺棄為由，向英國在華最高法院訴請離婚，

該年 12 月獲准 。 但這一連串的打擊對她來說似乎都不重要，她將全副的精神投注在賽馬與獵紙上。事實上，1937 至 1940 年之間，正是她個人賽馬生涯的高峰。1937 年 12 月，上海跑馬總會的聖誕節大賽上，「小立達爾夫人馬房」同時囊括第五場的冠軍與亞軍，創下賽會記錄；1939 年 5 月上海春賽，她的馬房再以「雨水」(Rain) 擊敗強敵，勇奪香賓大賽；同年 11 月，她與麥邊夫人共有的「我們倆馬房」 又以良駒 「嘉年華會」 (Carnival) 贏得上海跑馬廳的「愛爾文跳欄賽」，最後二人雙雙拉馬走過大看臺。

小立達爾夫人在賽馬場上春風得意，在獵紙賽方面的成績同樣也令人稱羨。她先於 1939 年 12 月的男女混合賽中，憑愛駒 「慢慢來」(Going Slow) 擊敗眾男性好手奪下冠軍；次年 2 月，又在獵紙會的年度大賽上，以同匹駿馬贏得賽事最高榮譽「挑戰盃」，再次證明她在賽馬場上的實力。這些比賽均由上海獵紙會長親自安排主持，而時任獵紙會長之人無他，正是甫與小立達爾夫人離異的小立達爾先生。在歷經離婚官司的痛苦煎熬後，二人卻若無其事地並轡共騎；令人驚訝的是，賽馬界對此事也保持低調，對

圖 5-11　1939 年 11 月 25 日，良駒「嘉年華會」勝出後，麥邊夫人（右）與小立達爾夫人（左）拉馬走過大看臺

小立達爾夫人不愛婚姻、愛駿馬的行為不以為忤，充分展現殖民社會上層對其內部成員驚人的包容力。

　　小立達爾夫人對賽馬的熱情超乎一切，喪親、婚變均無法改變其初衷，甚至中日戰爭、國共易幟也難撼動其心。在滬時期，小立達爾夫人已是賽馬界舉足輕重的人物；二戰結束後，她更轉往香港，成為殖民地的傳奇。據說，她

每天早上八點準時到快活谷練馬，風雨無阻，從馬夫到馬主無人不知無人不曉。她五十五歲時，還曾在晨練的時候，從狂奔的馬上摔下，斷了三根肋骨。

戰後由於蒙古馬取得不易，香港賽馬會已全面改用澳洲馬。所以此時，小立達爾夫人訓練的馬匹，已從小馬轉成大馬，但對她而言，似乎不成問題。

小立達爾夫人在港時期，馬房馬匹的數量雖然不多，一般僅一、二匹，但她浸淫賽馬世界逾半個世紀，善於識馬、練馬，所以屢屢勝出。《南華早報》稱她為快活谷的同義詞，說道賽馬場上若沒有她，便不完整。小立達爾夫人對賽馬的熱情，一直持續到最後一刻。1974 年 12 月 7 日，她逝於香港，享年七十三歲。過世當天，還以勝出馬主的身分，牽馬走過大看臺。她過世後，香港賽馬會在聖公會聖約翰座堂 (St. John's Cathedral) 為她舉行盛大喪禮，賽馬會董事為她護柩，馬夫、馬主、騎師坐滿整個教堂。賽馬會總董致詞時，稱小立達爾夫人為快活谷的「老大姊」(Grand Old Lady)，她不屈不撓的個性，有如一匹真正的「英國純種馬」(thoroughbred)。

圖 5-12　1967 年 2 月，小立達爾夫人在快活谷晨練時的景象　當時她已高齡六十七歲，卻仍樂此不疲。在接受採訪時，她說：「雖然我這匹老馬已經不復當年，但我還是有幾招可以教教那些年輕人」。

從跑馬廳到人民廣場

　　英式賽馬在中國蓬勃發展，靠的是大英帝國在全球的
權勢，以及租界的特殊環境，然而日本霸權的興起，以及
中日戰爭的爆發，使得這兩個基礎開始出現動搖，最終全
然崩潰瓦解。1937 年 7 月 7 日，盧溝橋事變發生，日本侵
華戰爭全面爆發，北平、天津地區陸續落入日軍之手。華
北戰事尚在進行，8 月 13 日日軍更在華東進一步開闢新戰
場，從吳淞口進攻閘北，國軍為了保衛上海，在裝備懸殊
的情況下，與日軍激戰整整三個月，是為史上有名的「淞
滬會戰」。江灣跑馬場正位於交戰區域，場方在日軍砲火的
轟擊下，不得不將馬匹及人員緊急撤往租界內的上海跑馬
廳安置。至於引翔跑馬場，則早在數個月前即宣告停業，
此時更被日軍直接占領，充作了軍營及彈藥庫。

　　淞滬會戰之後，國軍退守內陸，日軍實質上控制了上
海及其周邊地區，它本可順勢進入租界，只因與西方列強
仍有外交關係，加上不願見到上海經濟遭到破壞，故遲遲
未對租界動手。在接下來的四年裡，租界有如孤島，成為
淪陷區中的特殊地帶。直到 1941 年 12 月 7 日，日軍偷襲
珍珠港，太平洋戰爭爆發，已無顧忌的日軍終於大軍入境。

拿下租界後，日軍首先要面對的是如何處理帝國主義遺緒的問題，租界的兩大管理機構公共租界工部局與法租界公董局首當其衝。最後，日方以一種「緩慢的、尊重法律的，且充分顧全大家顏面的」方式，逐步以日人董事取代英法董事、用日人幹部取代英法幹部，完成對兩個機構的改造。如果說，日軍是以一種謹慎但明確的方式來對付工部局與公董局，那麼它也是用相似的手法來處理上海跑馬廳。

上海競馬俱樂部

太平洋戰爭爆發次日，日軍便接收了跑馬廳，但沒有下令停賽，反而給予跑馬總會特許，讓它繼續比賽。1942年1月，為期四天的新年大賽如期舉行，接著5月，連續五天的春季大賽也舉行了。正當跑馬總會以為一切如常，日軍卻悄悄展開了對跑馬廳的改造。

日人素來以東亞弱小民族的解救者自居，自然無法忍受跑馬廳只能供洋人使用，所以在接手跑馬廳後不到三個月，就打開了中心球場的大門，讓華人可以入內比賽和觀賽。華人參加的第一場比賽是3月31日的全滬公開長跑及

自由車競賽，中華健兒與日僑、法僑同場競技，比賽當天不售門票，歡迎參觀。這是華人第一次可以自由進出跑馬廳的中心地帶，所以當天人山人海，情況極為熱烈。

　　長跑和自由車競賽成功後，日軍又透過滬上中、英文報紙宣布，該年夏天跑馬廳運動場照例開放，華、洋球隊有意借用，歡迎事先提出申請。過去，工部局每年都會發出類似告示，但多半針對租界的外國團體，現在卻首度對華人的運動社團發出了邀請。

　　跑馬廳的中心地帶建有各式的球場，種類頗多，不過對華人來說，最有吸引力的還是足球場。原來足球在上海風行一時，每逢比賽，都會吸引大批觀眾。租界內就有好幾座足球場，像是：逸園球場、膠州公園、虹口公園等，但就屬跑馬廳的足球場最佳，地形方正不說，草皮更是漂亮整齊，過去舉行聯賽，都是西洋球隊才可使用，華人球隊一向被排拒在外。現在日軍對華人打開了方便之門，華人球隊也就毫不客氣地提出了申請。等到夏季來臨，比賽開打，華人聯合隊對上西洋混合隊，雙方陣容都是一時之選，觀眾慕名前來，人數竟高達四萬餘人，一時盛況空前，

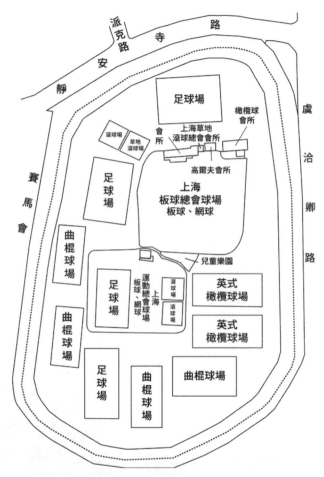

圖 6–1　經過洋人七十餘年的苦心經營，到了對日抗戰時，跑馬廳的中心地帶已發展成球類運動的天堂，視野開闊，綠草如茵。如以俱樂部區分，大致可分為南、北兩塊草皮，分屬上海運動總會 (Shanghai Recreation Club) 及上海板球總會 (Shanghai Cricket Club)。扣除兩個總會以外的區域，會依季節整理成不同球場，如：棒球、馬球、足球等。上圖即為 1940 年的冬季規畫，共有四個足球場、四個曲棍球場及兩個英式橄欖球場。

可說大家既為了看球賽，也為了體驗跑馬廳的萋萋芳草而來。

禁例既開，華人球隊開始肆意使用跑馬廳的球場，華人觀眾也經常蜂擁捧場。只要願意花 5 塊錢買門票，任何人都可以進入跑馬廳的中心地帶觀賽。過去中國人難以企及的地方，如今變得輕而易舉。跑馬廳內富含殖民意味的空間藩籬被徹底打破。

日軍除了藉開放球場來掃除殖民遺緒，也對跑馬廳的產權靜悄悄地展開了轉移。早在抗戰初期，日方便在上海成立了一家地產公司，名曰「上海恆產株式會社」，專門收購大型房產與地產，其中最大的手筆，便是收購慘遭戰火蹂躪的江灣跑馬場。現在日軍既然接收了跑馬廳，便將其產權一併轉入其手，由它來管理跑馬廳的土地、建物、財產等一切事宜。

掌握了跑馬廳的地產之後，日方開始清除廳內的英、美人員。1942 年 10 月，日本當局頒布新條例，禁止敵國在滬僑民進入娛樂場所，包括跑馬廳運動場和跑馬總會；次日更進一步宣布暫停賽馬，以便對賽馬會及騎師進行

改組。

1943 年 2 月，上海跑馬廳重新開張。經過近五個月的整理，上海跑馬總會改組成由大日本軍管理的「上海競馬俱樂部」，管理人仍是上海恆產株式會社，原先的英、美馬主與騎師則被先後送進了拘留營，馬匹也被拍賣，取而代之的是中、日馬主與騎師。這是中國人第一次以主人的身分進入上海跑馬廳和使用會員看臺。對於華人馬主來說，多年的努力爭取，如今終於獲得成功，只可惜借助的是日方之手，讓人不無感慨。對於日方來說，這無疑釋放了一個重要訊息——我們把英美帝國主義趕跑了，我們是真心平等對待亞洲人。

將殖民遺緒清除殆盡後，日方接著將租界一一交還給汪精衛政府，以示平等對待之意。日人首先交還蘇州、杭州、天津等八地的日本租界；1943 年 8 月 1 日，又將整個上海公共租界拱手讓出。於是這個在華開闢最早、存在最久、管理機構最龐大、發展也最充分的租界，自此從歷史上消失。至於上海法租界早在一個月前，便已由汪精衛政府從維希法國手中收回。

　　租界既然已不復存在，原先獨立於中國管轄之外的跑馬廳自然也該歸還給中國。當年 12 月，日軍將跑馬廳建築物移交給汪精衛政府，雙方議定成立「上海體育會」，負責管理跑馬廳一切事宜。「上海體育會」由過去對賽馬素有經驗的華人和日人組成，董事成員包括：周文瑞（1888-?年）、山口義治、林振彬（1896-1976 年）、羅忠詒、增子大太郎、大塚常吉、蕭智吉、童振遠、吳麟坤等。在這些人的經營之下，賽馬完全依照英國人立下的規矩，仍然依時、依地照常舉行，彷彿戰爭沒有發生過一樣，直到大戰結束為止。上海最後一次賽馬應是 1945 年 7 月 28 日。至於上海體育會則是在日本戰敗確定後，才宣布解散。接下來，便是戰後是否恢復賽馬的爭議，以及對跑馬廳龐大地產該如何處理的爭論不休。

恢復賽馬？

　　對日抗戰爆發前，上海跑馬廳歸租界管轄，華人無權置喙，所以整個跑馬廳維持一種可望而不可及的菁英式氣氛，一般人對它諱莫如深，就算報章雜誌上常有跑馬的報

導，也大多著重於比賽的結果和大香賓獎落誰家，鮮少有其他的討論。但這種情形在抗戰勝利後，有了全盤性的翻轉。戰後租界被中國收回，上海人突然發現自己有了發言權，不少議員或關心上海發展的人，對於勝利後該如何重建遠東第一大商埠，更是抱有一定的理想與使命感，於是報章雜誌上開始出現大量有關恢復賽馬，還是維持馬禁的討論；另一方面，跑馬廳收回後是該改建成公園、廣場、體育館，還是市政廳呢？

這些討論的背後其實也有現實面的考量。賽馬停止後，跑道乏人問津，中央球場因戰後洋人社群四散零落，也顯得盛況不再，因此大部分區域處於閒置荒廢的狀態，形成鬧市一片空地，徒長青草的奇特現象。這對房荒日益嚴重的上海來說尤其礙眼，於是輿論很快把矛頭對準了此事。一般來說，不論主張改建平民住宅或者公園，都認為比閒置不用要好。

戰後上海市政府財政困窘，不無希望藉著賽馬來擴充財源。過去引翔與江灣一向是市政府重要的收入來源，其中江灣繳交的賽馬稅更幾乎占了市府收入的一半。如今引

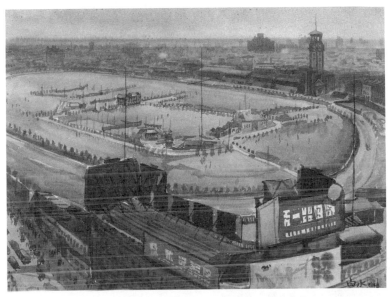

圖 6-2　1948 年著名畫家馬白水（1909-2003 年）訪滬時所繪的上海跑馬廳　中景一大片綠色草地與周遭房屋的櫛比鱗次相對比，恰可看出這種鬧市中間大片空地的突兀景象。

翔毀於戰火，江灣也因戰時賣給日商恆產株式會社被視為敵產遭收歸國有，這時，昔日收入最豐卻一直苦無機會染指的上海跑馬廳，遂成為市府打主意的對象。

　　1946 年 8 月中旬，上海市長吳國楨（1903-1984 年）命財政、工務兩局研討恢復賽馬的可能性。兩局秉承市長之意想出一個兩全其美的方案，就是：一方面藉著徵收高

額賽馬稅寓禁於徵；另一方面，以分期付款的方式購回土地。也就是說，既開放賽馬，又收回地權。財政局長隨即與跑馬總會舉行了非正式的會談。結果跑馬總會表示願以門票收入的 50% 繳交稅款；如有盈餘，也願以盈餘的半數充作慈善津貼，交由市長支配。

跑馬總會慷然允諾如此高額的稅款，可見其恢復賽馬之心殷切。戰後跑馬廳除部分土地租予美軍外，再無其他收入，但近百名馬夫及九十餘位職工因物價飛漲先後要求調薪，已讓董事會疲於應付。為了增加收入，恢復賽馬似乎成了唯一可行的辦法。

至於願以盈餘充作慈善津貼交由市長支配，顯示跑馬總會對吳國楨的信任。吳被認為是國民黨中，少數未沾染腐敗息氣的官員，他的留美背景、流利英語，以及對英、美洋行戰後復業的不吝協助，都在在使洋人對他寄予厚望。現在公共租界既已消失，跑馬總會便希望藉由賽馬稅及慈善捐款跨出良好的第一步，與上海市政府建立起一種與昔日工部局既類似、又相互尊重的關係。

於是 1946 年 9 月 5 日，吳國楨向上海首屆市參議會送

交了提案，提議恢復賽馬。提案中，他表示此舉是為了籌措財源，也為將來購回跑馬廳預作準備。他說，跑馬廳以500畝大莊園雄踞市中心，行人車輛往來皆須繞路，對市民造成極大的不便，市府早有計畫，要在中央開闢一條道路，以改善交通，只是地價昂貴，市庫困窘，一時難以實現；現在市府與跑馬總會協商，打算暫時恢復賽馬，所徵稅款，一可用來補助慈善事業，二可作為將來收購跑馬廳的基金。

　　在正式提案前，市府與跑馬總會分別向報界放出訊息，反覆論述賽馬並非賭博。市府強調，滬上炒賣黃金、美金、證券之風猖獗，相較之下，賽馬的投機性不高，反倒更接近正當娛樂。跑馬總會主席樊克令（Cornell Sydney Franklin，1892–1959年）也闡明，跑馬總會不是公司、沒有股東、沒有分紅，每年收入除必要開支，都用來接濟租界慈善組織。總之口徑一致主張：眾人下注只是為了好玩、為了增加賽馬的刺激感，不是真正賭博。

　　儘管高層不斷釋放恢復賽馬的消息，但市長提案的消息一出，外界一片譁然。《文匯報》刊文指出，跑馬廳是

「帝國主義權威的象徵，是上海市民百年眼淚的結晶」，現在租界歸還了，日本人也被打跑了，正要重建一個新的上海，要是把賽馬也恢復了，等於把戰前的一切完全「復原」，請市長不要一心只在財政，而傷透市民的心。

《新民報》更是譏諷樊克令「利誘市府」。它說，樊克令應該是對心理學素有研究，所以要求恢復賽馬的種種理由中，有一項「市府可因此增加收入」，最是打動市長的心。樊克令是美國人，戰後美國在華勢力驟增，該報接著又針對他的美籍身分諷刺道：「其實樊克令又何必大言炎炎地舉什麼理由，憑 USA 這三個洋文縮寫字便足以解決一切。」

輿論反對跑馬不難理解。對西方僑民來說，跑馬揉合了運動與休閒，但對廣大的華人來說，卻直指賭馬及其所衍生的金錢利益紛爭。年年大香賓獎落誰家的景象歷歷在目；1920 年，閻瑞生因買馬票失利轉而勒斃「花國總理」王蓮英的圖財害命案，更是記憶猶新。戰後有識之士力圖淨化人心尚且不及，又如何能將賽馬與賭博一分為二，容許重開馬禁？

　　同樣的態度也反映在首屆上海市參議會的辯論上。現在抗戰終於勝利，租界也隨歷史消失，上海人總算可以管理自己的城市了。首次普選的民意代表共 181 人，其中包括重量級的滬上紳商王正廷（1882-1961 年）、王曉籟；青幫大老杜月笙、顧竹軒（1885-1956 年）；正派商人永安公司總經理郭琳爽（1896-1974 年）、申新紡織總公司總經理榮鴻元（1904-1990 年）等人，可說臥虎藏龍。這些人戰前即為上海聞人，如今當選後更是政經勢力的延續。另外加上為數眾多、戰後嶄露頭角的專業人士，如：律師、會計師、醫師、記者、教育行政人員等，和一批為數不少的國民黨少壯幹部，自然個個摩拳擦掌，準備在會期中大顯身手。

　　首屆市參議會於 1946 年 9 月 9 日假逸園召開，在長達兩週的會期當中，賽馬一直是眾人的焦點。議員的態度大抵分為三派：反對、贊成和折衷。反對者認為，跑馬助長賭博風氣，要是跑馬能恢復，其他賭博亦將隨之風行；折衷者認為，賽馬早已見諸歐美各國，不能以賭博一概論之，應視為一項運動，不過舉行地點應在郊外，時間應在假日。

相較之下，只有少數有力人士如議員杜月笙、副議長徐寄
廎（1881–1956 年）等人，毫無保留地支持重開馬禁。為
了抵制，反對派議員紛紛提案，要求市長交涉將跑馬廳收
回或出資購入；至於收回後的用途則有興建公園、博物館、
美術館、市政府、市參議會、市民俱樂部、公共體育場、
大會堂、文化城等，不一而足。

　　到了最後一天大會討論，參議員個個爭相發言，國民
黨少壯派幹部呂恩潭一口咬定跑馬賣彩票「絕對」是賭博，
而賭博是不道德的事，要是市中心區不能跑馬，郊區同樣
也不該有。《華美晚報》社長張志韓（1900–1997 年）卻獨
排眾議，稱賽馬稅可以挹注市府經費，能不在市區舉行固
然好，必要時，在跑馬廳原址進行亦無不可；又說如果買
馬票是賭博，那麼之前的航空建設獎券，豈不同樣有爭議？

　　議員的發言此起彼落，眾說紛紜，最後勉強以表決方
式通過兩項原則：第一，賽馬附售彩票是否賭博，請中央
解釋；第二，請市府進行交涉收回跑馬廳，將交涉經過情
形報告給下屆大會。

交涉購回？

　　吳國楨原本的計畫是充實市庫，如今卻完全顛倒了過來。更糟的是，敦請行政院解釋賽馬是否為賭博的公文於次年春得到回覆，結果卻不利賽馬的進行。行政院答覆說：經司法院解釋，賽馬本屬體育競賽，但因它同時發行彩票，凡彩票非經政府允許而發行者，應涉及刑法第 269 條第 1 項的賭博罪。

　　在這期間，各界對於恢復跑馬一事的關心不減，除報章雜誌上經常有討論外，遠在紐約聯合國的中國代表團團長何應欽（1890–1987 年）也來信主張，應將跑馬廳改建為公園。此外，湖北省參議會議長亦來函詢問上海態度，以為武漢是否恢復跑馬的依據。1947 年 5 月底，市參議會召開第三次大會，決議請市長繼續交涉收回跑馬廳。在各方關切下，市府不得不於下半年開始與跑馬總會展開收回的交涉。

　　市府公用局祕書喬增祥奉命擬定一項交換計畫，主張以換地的方式收回跑馬廳，之後再經由招商興建公園、大

廈、住屋。至於交換的地點，經各局研議後，認為以江灣
跑馬場最為適宜。只是該地被視作敵產，已收歸國有，必
須由市府呈請行政院轉令中央信託局敵偽產業清理處加以
保留撥用。

市政府還在研議當中，跑馬總會卻已來函詢問。原來
市府雖然態度未明，但跑馬總會的處境卻日益艱難。1947
年，上海跑馬廳可謂屋漏偏逢連夜雨，除了恢復賽馬遲遲
不見進展外，前年年底，將南京西路外沿一帶租給廣告公
司搭設看板的計畫，也因公用局不肯發照而付諸流水。更
糟的是，租給美軍的土地係以美金計價、國幣支付，但法
定匯率不切實際，連帶跑馬廳僅有的收入也跟著縮水。另
外，跑馬廳的馬夫、職工再度要求調漲工資，勞資雙方持
續對立，無法達成共識。也就是說，跑馬廳空有大片土地，
卻只能坐吃山空，這是為什麼當市長提出換地的建議，跑
馬總會只能欣然允諾。

然而，經過多年物換星移，跑馬廳此時的產權已分屬
四個團體，包括：負責中心運動場的「上海運動事業基金
會」(Shanghai Recreation Fund)；負責周圍草地跑道的「跑

馬總會場地有限公司」(The Shanghai Race Course Limited)；
負責看臺、總會房屋、辦公廳等建築的「跑馬總會有限公
司」(The Shanghai Race Club Limited)；以及負責黃陂北路
以西大片馬房的「馬廄總會有限公司」(The Shanghai Race
Club Stables Limited)。吳市長與跑馬總會會談時，所想的
或許是整個跑馬廳，但跑馬總會同意交換的，其實只有草
地跑道而已。

　　12 月 30 日，跑馬總會以「場地有限公司」及「馬廄
有限公司」代理人的身分致函吳市長，表示經與董事會商
討後，同意以草地跑道約 80 畝的土地與市府交換，同時提
出十六項條件，包括：交換後市府保證恢復賽馬、新跑馬
場的面積不得小於現在的跑馬廳等等。

　　市府收信後頗感為難，以 500 畝土地交換 80 畝跑道，
與市民的期望顯然相距太遠。地政、工務等局經多次研議，
也認為應以整個場地及房屋一起收回為原則，因此有必要
邀集四業主一同商討，個別談判恐怕難以達致圓滿的結果；
至於郊區交換的土地，仍應以江灣跑馬場為宜。

　　要與跑馬總會的四名業主談判，先得掌握江灣跑馬場

的土地。吳市長於 1948 年 2 月行文中央信託局敵偽產業清理處，促請其將江灣跑馬場原址保留，以利未來市府交換計畫。中央信託局隨即報告行政院。不料 6 月 5 日行政院來電表示，早已決議將江灣跑馬場讓售給農林部上海實驗經濟農場闢作示範農場，礙難保留。市府無奈，於 7 月 9 日再度呈請行政院，說明此案係市參議會的決議，況且江灣跑馬場靠近市區，地價高昂，作為農場，不合經濟原則，請行政院收回成命。此說未能打動行政院，江灣已收歸國有，行政院正零買整賣，充實國庫，市府如欲收回跑馬廳，恐須自行籌款，無法憑收歸國有的土地交換。8 月 10 日，行政院回文表示所請未便照准。市府不肯放棄，8 月 18 日，再度行文，呈請行政院重新考慮，結果如石沉大海，行政院不再回覆。

中央不願出讓江灣跑馬場，市府手上既無款項，亦無合適土地，自然無法與跑馬總會的業主進行談判。同時 1948 年下半年以後，時局越來越不靖，物價日漲數倍，囤積投機之風大盛，人民生計困難，市府焦頭爛額，喧騰一時的跑馬問題，變得乏人問津，於是不得不暫時擱置。收

回跑馬廳一事，一直要到中華人民共和國建政之後，才得
以真正實現。

建構跑馬廳史

　　上海市政府收回跑馬廳的交涉雖未竟全功，但在創造
華人版的跑馬廳史方面卻達到一定成效。在此之前，上海
跑馬廳在市民心中一直蒙有一層神祕面紗：它究竟占地幾
畝、土地房屋產權如何歸屬、歷年慈善捐助經費多少、受
益人為哪些團體，外界均一無所知。但自 1946 年以後，為
了尋找收回跑馬廳的理論依據，當年洋人如何圈占農地、
強遷村落、低買高賣的史實與耆老傳說，開始逐一浮上檯
面，漸漸發酵，最後形成一個自圓其說的版本。

　　滬上大報《申報》在蒐尋掌故方面責無旁貸。1946 年
9 月，《申報》首先刊出〈跑馬廳畔話掌故〉一文，記者訪
問上海中醫師公會常務理事陳存仁（1908–1990 年），將跑
馬廳歷史描繪成一頁洋人侵占史，特別著重於英國人如何
由外灘向西一再搬遷，即所謂「三個跑馬場」的故事，其
中加入不少耆老傳說，特別是「英人一匹馬，農民兩行淚」

及「圈地再賣地，洋人發洋財」等兩個情節。前者說，當年英國人如何利用一匹馬，從今日跑馬廳東北角的南泥城橋向西、向南、再向東繞一大圈，所經各點豎起木標用繩圈起，再與當時的上海道臺聯手，強迫圈內農民出賣土地。後者說的是，上海西童書院院長藍寧 （George Lanning，1852–1920 年）所著《上海志》(*The History of Shanghai*) 中的故事，包括從三個跑馬場買賣土地的差價推算出洋人如何倒賣土地、從中獲利，以及原業主中一百二十戶農民如何拒不領款、堅決抗爭等等。這兩個情節是日後有關跑馬廳歷史的基本元素，並在各式資料中一再出現。

除了耆老掌故外，還有人證、物證的浮現。尤其李氏後裔透過《新聞報》向市參議會提出跑馬廳的地契，約有 36 畝左右，請求恢復產權。李氏後裔代表李柳溪說：當時為了圈地，他的先祖被押進衙門，在官府逼迫下，只能讓跑馬總會把地收去，拆去土地上的祠堂，但他的先祖心有未甘，不願將地契交出換取賣價，以致保存至今。

私下的訪問與調查也紛紛出籠。在公家方面，為確切有關跑馬廳的產權，市參議會函請市地政局進行調查，結

果便是 1946 年 9 月 14 日出爐的〈上海跑馬廳產權調查報告〉。這份報告是根據藍寧的《上海志》,及運動事業基金會自行出版的　《上海運動事業基金會史》 (*History of the Shanghai Recreation Fund*) 兩份資料,將後者由英文翻成中文,簡述跑馬總會、運動基金會的源起,及跑馬廳與工部局的關係。這是第一份有關跑馬廳較為詳盡的報告,也是唯一的一份中文報告,送交參議會後很快便被出版刊行,廣為傳布。

　　耆老們的傳說固然動人心弦,但真假難辨,不易考證;公部門的報告真材實料,卻乾澀無趣,缺乏故事性。到了中共建國以後,這兩條故事線開始有了交集與融合的可能。1950 年 7 月,上海市政府配合國家政策收回跑馬廳,由市府公共房產委員會綜合前述資料,加上解放後跑馬總會致外事處的信函,　寫成十大張的　〈跑馬廳產權問題研究報告〉,副標題為「外國人在滬強占中國人民土地典型例子之一」,以油印本刊行,內容以「英人一匹馬,農民兩行淚」及「圈地再賣地,洋人發洋財」等兩情節為骨幹,加上若干細節,最後得出結論:跑馬總會與上海運動事業基金會

一開始就屬非法購地，後又以跑馬運動的名義行地皮投機之實。報告主張，這兩會與工部局勾結，藉帝國主義的勢力，強迫中國官廳徵收農民土地，價款亦未付清；俟取得土地後，跑馬總會還發售香賓票，運至全國各大商埠銷售，剝削中國人民，像是跑馬總會的看臺、大廈及鐘樓等，全自跑馬賭款中剝削而來；基於此，新政府有權以當時彼等所付款價，折合人民幣，以徵收方式將跑馬廳收歸市有。

　　這份報告可謂集大成之作，之後報章雜誌等相關報導均以此為藍本：其中外國人炒賣地皮是重心，一百二十戶業主拒絕領款是高潮，加上高達 224,000 元的大香賓獎金作為帝國主義誘人賭博的證據，不時再配合實際需要加油添醋一番，例如：把從前外灘公園「華人與狗、不得入內」的傳說，以及昔日形容上海為「冒險家的樂園」的稱號，全按在了跑馬廳的頭上。接下來，配合當年 6 月韓戰（1950-1953 年）爆發後的反美情緒，輿論大力抨擊跑馬廳是「美國文化」留在上海的最後一個侵略據點，而「美帝」分子打從一開始，就是跑馬總會活動的主使者。尤其有人現身說法，指證當年其父如何沉迷賭馬，以致最後傾

家蕩產、服毒自盡。

收回跑馬廳

　　1949 年 5 月 28 日，上海市軍事管制委員會接管原上海市政府，上海市人民政府宣告成立，陳毅（1901–1972 年）被任命為市長，潘漢年（1906–1977 年）等為副市長。新政府中不乏舊人，例如舊工務局長趙祖康（1900–1995 年）因保全市長印信有功，續任局長，其下設計處、營造處等各級負責人，亦多為解放前舊部。

　　上海是英、美洋行總部的所在地，也是洋行土地、房產、廠房、資金最集中的商埠，所以任何風吹草動，都牽動著外界對新中國的觀察。解放初期，在華主要洋行對新政權仍抱持一定樂觀態度，雖說對於未來不無憂慮，但並不相信新政府會全面驅逐洋行。好比素來善於援引英、美外交支持的美商英美煙公司 (British American Tobacco Co.) 就認為，中國歷經八年抗戰，既貧又弱，想要恢復經濟，勢必還得仰賴外國的資金與技術，而英美煙積多年之經驗，早已培養出和中國政府打交道的一定模式，自認深

諳中國官場的習性，因此現在又打算故技重施，繼續沿用老方法與中國政府交涉。

　　除了帝國主義的自信心外，新政權的效率與廉潔也是導致這種樂觀態度的原因。英商怡和洋行的大班凱瑟克（John Henry Keswick，1906–1982 年）便對剛建政的中國共產黨頗有好感，認為新政權「清廉、務實、有能力，且易溝通」，關於新政府種種不利工商業的措施，也多從同情的角度來理解——像是對洋行徵收高額稅款，他認為是迫於大批人民解放軍補給的需求；永無止盡的勞資糾紛，則是源自共產黨接管太快，來自農村的幹部欠缺管理城市的經驗所致。

　　進入 1950 年代後，這種樂觀的態度開始漸趨幻滅。站穩腳跟的人民政府開始採取「資本主義人質」的方式對付在華洋行。官方先是對洋行制定高額的稅款，並以保護勞工為由，規定公司工廠禁止停工、不准裁員，還限制負責人離境。韓戰爆發後，美國對中國沿岸展開了封鎖，導致貨物無法輸出，而以出口為導向的洋行實質上沒了收入，面對與日俱增的稅金，只能被迫一再自海外母公司匯入外

幣，償付工廠的開銷與員工薪資，簡直窮於應付，苦不堪言。

　　1951 年末、1952 年初，中國共產黨發起「三反」、「五反」運動，無情打擊中國的私營工商業，在華洋行的處境變得更形絕望。新政權顯然無意保留私營企業，更遑論外國洋行了。至此為止，洋行對於新中國的幻想已徹底破滅，接下來，只有盤算如何在不得罪中國當局及將損失降至最低的情況下，儘速撤離。

　　然而，中美之間已因韓戰鬧翻，英籍洋行是中國在被封鎖情形下，對西方溝通的唯一管道，一時之間，中國還真無意讓它離去。於是，英籍洋行成了名符其實的「人質」，這情況一直要到 1954 年才結束。1954 年 4 月，各國於瑞士召開日內瓦會議，討論韓戰結束後亞洲的新局勢，中國與英、美的關係因此暫時獲得緩解。該年夏天，洋行外籍負責人獲准以放棄產權抵償債務的方式陸續離境，不過最後一個英籍毛紡工業公司 「密豐絨線廠」 (Patons & Baldwins, Ltd.) 要到 1957 年，才獲准結束營業。該廠經理在「人質」期間寫給倫敦董事的一份報告，頗能反映這段

時間的漫長和洋行面對新政權的無力感，報告中說：「我們根本無法像以前一樣，『到市政府去要求這個、要求那個』。倫敦諸位董事可以確信，我們現處於一種漂浮無力的狀態，既無法和任何方面直接接觸，也沒和任何人有什麼間接接觸。除了工會和稅務員外，似乎沒有人對我們有興趣。」

　　新中國的藍圖裡既然沒有洋行的一席之地，自然也不會有跑馬廳的位置。人民政府一早就打定主意，非把跑馬廳清除得一乾二淨不可，但手法上卻步步為營，不疾不徐。

　　解放初期，百廢待舉，氣氛鬆散，上海市人民政府對跑馬廳一度未加留意，跑馬總會藉機出租外沿土地。但進入 1950 年後，新政權對跑馬廳的政策逐漸收緊。當時，一家華商房產公司欲租用跑馬廳北面的空地興建店面，向工務局申請營建執照，由於規模過於龐大，引起工務局的注意。工務局以該地已劃為綠地、限制使用為由，拒發執照，同時整個市府內部對此展開了檢討。工務局各級主管針對已發出或未發出的執照逐一批評反省，相關討論更追溯到過去跑馬廳的禁建歷史，最後得出結論：問題在於各級負責同志的政治警覺性不足，才讓「英帝國主義和一些商人

勾結起來，有計畫地鑽我們的空子，逐步地把凍結了運用的跑馬廳活動起來，使我們陷於被動地位，以後更不好去處理這個問題」。

這次的檢討等於掐斷了跑馬廳未來出租地產的可能性。在無法開源的情況下，稅單很快就接踵而至。1949 年下半年，跑馬總會需繳納的稅款高達人民幣一億四千多萬元，約合美金 236,000 餘元。總會主席、也就是前述怡和洋行大班凱瑟克只有四處陳情。他先與外僑事務處、地政局及地價稅調查科接洽，強調體育場僅作運動之用，並無商業價值，希望降低稅率，結果不得要領；後又提議以交換土地的方式，與人民政府換取西郊土地一方，亦毫無進展；最後只好表示願將一半的土地租予人民政府，以租金來抵繳稅款。

對於凱瑟克四處求情，上海市人民政府內部進行了密集的討論，最後決定繼續採取「拖」字訣，答覆表示跑馬廳已劃為綠地，因此限制使用；至於將一半土地租予人民政府的提議，則必須從長計議。

人民政府可以慢慢考慮，但跑馬總會及體育基金會卻

無法再空等下去。跑馬廳偌大的土地，如今只能借給人民政府用來慶祝、表演，或供人民解放軍操練之用，泥地跑道更成了馬夫出租馬匹的場地。最糟糕的是，1949 年下半年的地產稅尚未繳清，隔年上半年的稅單又來了，且高達人民幣十六億三千多萬元，眼見稅款愈積愈多，跑馬總會坐困愁城。1950 年 4 月，運動事業基金會首先投降。基金會致函陳市長，表示願以捐獻的方式將地產移交人民政府，供上海市民體育運動之用，請求市府接見。外事處奉命召見凱瑟克。在這次的會面中，凱瑟克表明市區中能有這樣一大片綠地，殊為不易，希望土地移交後，人民政府能拿來作為對市民健康有益之用，不要用來興建房屋或開工廠，至於其他方面，基金會並無意見，一旦移交，基金會便可以解散了。

　　凱瑟克為怡和洋行駐滬末代大班及上海英商界領袖，亦是運動事業基金會的末代主席，1906 年出生上海，不僅會講上海話，還能操流利蘇白，其父祖三代自 1865 年以降，便積極參與上海租界的公共事務。他的祖父耆紫薇（William Keswick，1834–1912 年）、叔祖葛司會（James

Johnstone Keswick，1845–1914 年）、父親亨利·蓋西克
（Henry Keswick，1870–1928 年）及長兄愷自威（William
Johnstone Keswick，1903–1990 年）都是怡和洋行的大班
兼工部局的總董，同時也是運動事業基金會的主席，整個
家族對於具有支持社群力量的跑馬廳無疑抱有一定情感。
然而，凱瑟克做出這項決定，並非無跡可循。進入 1950 年
代，滬上洋行的處境變得日益艱難，對於未來的前景更是
日趨悲觀。凱瑟克及其同僚們都明白，要想恢復跑馬廳昔
日的榮光，可能性微乎其微。在此情況下，還不如把地捐
給政府，換取新政府對外僑的善意。據說他與外事處聯繫
時，曾說道：「當時買進這塊地時買得很便宜，現在是該還
的時候了。」

　　運動事業基金會願意慨然贈地，人民政府卻未必樂意
接受。1950 年 7 月 30 日，陳毅向政務院總理周恩來
（1898–1976 年）報告，表明此時接受捐地似乎不妥，不
如依外事處建議，以地產稅作價徵收，或者乾脆繼續拖下
去，既不免除運動事業基金會的地產稅，也不加緊催收，
達到將洋人全面逐出的目的。結果「拖」字訣占了上風。

隔年起，各洋行逐步以二線外籍人員取代原留守上海的主
要負責人，凱瑟克也獲准離境，跑馬廳兀自空蕩蕩地在那
兒，成為公家單位無償借用的對象，幾個大型展覽包括：
華東農業展覽、婦嬰衛生展覽、太平天國展覽，及上海市
土產展覽交流大會等都在此舉行。然而，國慶日的慶祝活
動最終促使上海市人民政府採取了行動。

　　1951 年 5 月 3 日，上海市委宣傳部以每年國慶、五一
勞動節，上海都缺乏大規模遊行場地為由，主張發動青年
義務勞動，將跑馬廳改建成遊行用的永久性集中場地。當
時潘漢年副市長的批示是，先呈交外交部決定，再做出具
體的結論。經過長達三個月的等待，外交部終於在 8 月 4
日回覆。外交部同意正式收回跑馬廳，將全部土地列為上
海市公有土地，其步驟為：土地收回後欠稅免追繳，但房
屋基地部分的稅款不能豁免，再利用這部分的稅款作為收
購房屋時的抵價之用。

　　外交部既然已點頭同意，收回的工作便急轉直下。8
月 6 日，上海市委宣傳部提出改建跑馬廳的詳細計畫，包
括在跑馬廳中央建立一橫貫東西、寬 50 公尺的遊行跑道，

跑道北面興建一座檢閱臺，南端設立永久性階梯式群眾露
天會場與跑道連成一氣，供上海市召開兩萬至十萬人的群
眾大會使用，並爭取在國慶日前完工。8 月 27 日，市軍管
會正式下令收回跑馬廳土地。

　　當日下午，軍管會人員前往現場執行命令，同時貼出
布告。據說命令一經貼出，跑馬廳職工立刻在大門上懸起
「慶祝跑馬廳收歸人民所有」的紅布標語，附近居民及過
往行人紛紛前來道賀。接連兩日，圍觀的民眾從早到晚，
無一刻間斷，人人看後莫不喜形於色，興奮不已。

　　《文匯報》與《新民報》雙雙於 28 日刊出長篇特寫，
回顧 90 年來跑馬廳的歷史。《文匯報》特別以 1949 年 10
月上海市民慶祝開國典禮時的盛況，來表達內心的澎湃：
「人民的鐵流第一次進入了跑馬廳，千百面紅旗迎風呼啦
啦地響，千萬雙拳頭隨雄壯的口號聲而舉起，人民堅強無
比的力量趕走了帝國主義者的侵略勢力。」《新民報》義正
嚴詞地表示：「跑馬廳的得以完璧歸趙，不但是為上海人民
增加了一份可珍重的財產，在政治上也是有重大意義的。
因為跑馬廳的收回，正是宣告帝國主義殘存在上海勢力和

影響的日趨死亡、徹底消滅；同時，我們也莊嚴地、凜然地警告了一切妄想復辟、妄想破壞中國人民革命事業而垂死掙扎的帝國主義份子：中國人民是不可侮的。」

　　自 1951 年 5 月起，《新民報》便一再出現讀者投書，討論如何為這塊場地重新命名，其中包括：交流廳、民主廣場、和平廣場、人民市政廳、人民廣場、解放廣場、人民勝利廣場等，不一而足。最後，負責改建跑馬廳的專門委員會決議採用「上海人民廣場」。9 月 7 日，「上海人民

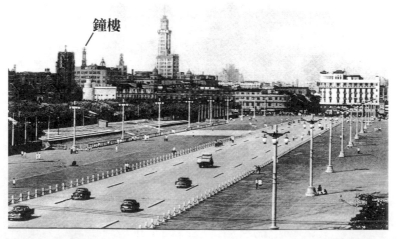

圖 6-3　人民大道建成後，從南面的人民廣場北望人民公園的景象　正中最高的建築是國際飯店，跑馬廳的鐘樓為國際飯店往左第四棟建物。

廣場」開始動工，先是在中央開闢一條東西向的「人民大道」，將場地一分為二；接著在南邊修築作為遊行集會用的人民廣場；至於北邊的一大塊地，日後則慢慢被闢為了人民公園；而西面的跑馬總會高大建築則改成了上海市圖書館；再往西，黃陂北路上的大片馬房由新成區衛生機構闢成了中心醫院。正如潘漢年在動工典禮上致詞時所言：這個被帝國主義侵占了 90 多年的土地，終於重新回到上海人民的懷抱，變成上海人民自己的廣場了。

小　結

　　我們都知道體育活動有趣，卻很少思考它之前的傳播路徑，或者背後可能隱藏的政治意涵。事實上，運動與帝國霸權密不可分。以風靡臺灣的棒球為例，臺灣的棒球其實源自日本，而日本的棒球又源自美國，所以從美國到日本、日本到臺灣，它既是棒球的傳播途徑，也是美式文化的輸出。在美國之前，大英帝國曾稱霸全球兩百多年，在其殖民的過程中，自然也向外輸出過許多體育活動，好比今日盛行於各國的球類運動，如網球、板球、足球、英式橄欖球、羽毛球、高爾夫球等，無一不是順著大英帝國殖民的路徑傳播至世界各地。所以就有學者指出，帝國的建立最初憑藉的可能是政治與武力，然而帝國的維繫卻需要仰賴文化的輸出。換句話說，殖民母國藉著向殖民地輸出鐵路、法律、宗教、教育、醫療、運動等各式內容，期盼在殖民地樹立起典範，藉以喚起仰慕，進而形成模仿。

　　在這些內容當中，運動看似最為無害，其實影響卻最深遠。原因是，它涉及了殖民母國的核心價值觀，也就是

講誠實、重榮譽、嚴守規則、光明磊落、團隊合作、勝不
驕敗不餒等一連串與「運動家精神」相連的內涵。被殖民
者在面對西方鐵路、衛生及醫療時，可以選擇忽略其背後
所隱含的機械觀或科學觀，只接受它所帶來的好處，但在
面對西式運動時，卻無法迴避運動規則背後所蘊含的價值
觀。當眾人一次又一次，照著殖民母國的規則比賽時，就
代表已認同了這種價值，同意這些規範是好的、是對的、
是應該被遵守的，進而重複加深了與殖民母國更高價值的
連結。這種文化的輸出，效果雖不如醫療、衛生那般立即
而明顯，某程度還涉及個人認同，屬於內在情感，微妙且
不易觀察，但這是一種生活方式與生活理念的重塑，其影
響之深遠，恐怕不遜於一國政治制度的改變。

　　英式賽馬就是這樣一種富含殖民意義的文化輸出，或
許正是因為如此，中共建政後才念茲在茲，務必讓跑馬從
中國完全消失。不過，賽馬在中國內地雖然被徹底剷除，
卻在中英文化夾雜的香港蓬勃發展。許多活躍於上海的馬
主在跑馬廳被收回後，紛紛轉往香港，在殖民母國的庇護
下，繼續在賽馬場上發光發熱。就像本書曾提及的立達爾

家族、小立達爾夫人、麥邊家族，及怡和洋行大班凱瑟克等，俱皆是這樣的例子；此外還有不少俄國革命後被迫來華的俄國練馬師，後來也轉往香港發展，結果成績輝煌，稱雄香江。

　　1990 年香港回歸在即，整個城市焦慮不安，香港人已經習慣了英國治下的資本主義生活，不知道回歸後會面對什麼樣的統治。此時，出人意料地，鄧小平說了一句「馬照跑、舞照跳」。賽馬在中國內地已絕跡四十餘年，作為一國兩制的總設計師，他用「馬照跑」一詞，來總括北京對香港回歸後的態度，顯示中國充分明白賽馬是香港居民生活的一部分、是一個殖民的結果、是一種現代性的經驗，而中國將允許它繼續存在，以維持香港人生活方式 50 年不變的決心。當年中國將上海跑馬廳一分為二的情景，許多人仍記憶猶新，如果共產黨連跑馬都能容忍，可見其他資本主義的東西必不會受到侵擾。

　　就在「馬照跑」的允諾下，九七後的香港賽馬會也對自身做出了大幅的調整，除了更加在地化外（如為市民蓋游泳池、圖書館、學校大樓等），還進一步朝社區服務的方

向發展，如近年來更開發推動長者照護、兒童及青年發展，以及體育文化等項目，力圖將自身轉型為二十一世紀「以有節制的博彩，建設更美好的香港」的募款機構。在此背景下，賽馬在香港的發展已到了並非「英式賽馬在香港」，而是「香港賽馬在香港」的程度。賽馬在中國，也因此有了一個令人驚喜的尾聲。

參考書目

Coates, Austin. *China Races*. Hong Kong: Oxford University Press, 1994.

李燃犀，《津門豔跡》。天津：百花文藝出版社，1986。

胡敘五著，蔡登山編，《上海大亨杜月笙》。臺北：秀威資訊科技，2013。

張寧，〈從跑馬廳到人民廣場：上海跑馬廳收回運動，1946–51〉，《中央研究院近代史研究所集刊》，第 48 期（2005 年 6 月），頁 97–136。

張寧，〈運動、殖民與性別：近代上海英式狩獵活動中的女性〉，《近代中國婦女史研究》，第 30 期（2017 年 12 月），頁 1–66。

張寧，《異國事物的轉譯：近代上海的跑馬、跑狗與回力球賽》。臺北：中央研究院近代史研究所，2019。

張緒諤，《亂世風華：20 世紀 40 年代上海生活與娛樂的回憶》。上海：上海人民出版社，2009。

梅蘭芳述、許姬傳記，《舞臺生活四十年》。第 1 集。上海：

平明出版社，1953。

章君穀著，陸京生校訂，《杜月笙傳》，5 冊。臺北：傳記
文學出版社，2002。

簾外風著，蔡登山編，《上海大亨杜月笙續集》。臺北：秀
威資訊科技，2013。

羅伯・布雷克 (Robert Blake) 著、張青譯，《怡和洋行》。臺
北：時報文化，2001。

圖片來源

圖 1–1　Unknown Chinese artist, Public domain, via Wikimedia Commons.

圖 1–2　鄭碩繪製。

圖 1–3　鄭碩繪製。

圖 1–4　蔡育天主編、上海市房屋上地資源管理局編，《滄桑：上海房地產 150 年》（上海：上海人民出版社，2004），頁 85。

圖 1–5　Courtesy of the Virtual Shanghai Project.

圖 1–6　University of Kentucky Special Collections Research Center.

圖 1–7　Courtesy of the Virtual Shanghai Project.

圖 1–8　Reproduced with permission of©Oxford University Press (China) Ltd 1994.

圖 1–9　Reproduced with permission of©Oxford University Press (China) Ltd 1994.

圖 1–10　鄭碩繪製。

469. Retrieved from the Library of Congress, https://www.loc.gov/item/91732034/. (accessed on 2019/5/15)

圖 4–3　吳友如主編，《點石齋畫報》，甲 2，頁 15。

圖 4–4　Reproduced with permission of©Oxford University Press (China) Ltd 1994.

圖 4–5　Reproduced with permission of©Oxford University Press (China) Ltd 1994.

圖 4–6　Reproduced with permission of©Oxford University Press (China) Ltd 1994.

圖 4–7　徐家匯藏書樓典藏。

圖 4–8　By courtesy: John Bull Auctions.

圖 4–9　上海陽明拍賣有限公司提供。

圖 5–1　James Hsioung Lee, *A Half Century of Memories* (Hong Kong: South China Photo-Process Print Co., 1968), p. 70.

圖 5–2　全國報刊索引資料庫。

圖 5–3　全國報刊索引資料庫。

圖 5–4　Peter Hack Historical Research, https://peterhack.com.au/, Shanghai 1932, Image 051-The-hunt-A.

圖 5–5　https://en.wikipedia.org/wiki/Sidesaddle#/media/File:Horsemanship_for_Women_086.png (2023/6/12)

圖 5–6　https://www.historic-uk.com/CultureUK/Riding-SideSaddle/(2023/6/12)

圖 5–7　徐家匯藏書樓典藏。

圖 5–8　徐家匯藏書樓典藏。

圖 5–9　Reproduced with permission of©Oxford University Press (China) Ltd 1994.

圖 5–10　徐家匯藏書樓典藏。

圖 5–11　全國報刊索引資料庫。

圖 5–12　Courtesy of State Library Victoria.

圖 6–2　馬永樂先生授權使用。

圖 6–3　蔡育天主編、上海市房屋土地資源管理局編,《滄桑：上海房地產 150 年》（上海：上海人民出版社,2004）,頁 186。

公主之死——你所不知道的中國法律史

李貞德／著

丈夫不忠、家庭暴力、流產傷逝——這是西元第六世紀一位鮮卑公主的故事。有人怪她自作自受，有人為她打抱不平；有人以三從四德的倫理定位她的角色，有人以姊妹情誼的心思為她伸張正義。他們都訴諸法律，但影響法律的因素太多，不是人人都掌握得了。在高舉兩性平權的今日，且讓我們看看千百年來，女性的境遇與努力。

奢侈的女人——
明清時期江南婦女的消費文化

巫仁恕／著

明清時期的江南婦女，經濟能力大為提升，生活不再只是柴米油鹽，開始追求起時尚品味。要穿最流行華麗的服裝，要吃最精緻可口的美食，要遊山玩水。本書帶您瞧瞧她們究竟過著怎樣的生活？

救命——明清中國的醫生與病人

涂豐恩／著

在三百年前，人們同樣遭受著生老病死的折磨。不同的是，在那裡，醫生這個職業缺乏權威，醫生為了看病必須四處奔波，醫生得面對著各種挑戰與詰問。這是由一群醫生與病人共同交織出的歷史，關於他們之間的信任或不信任，他們彼此的互動、協商與衝突。

情義與愛情——亞瑟王朝的傳奇

蘇其康／著

魔法師梅林、哈利波特的魔法世界、魔戒裡的精靈族、好萊塢英雄系列電影、英國的紳士風度，亞瑟王傳奇一千多年來啟發無數精彩創作，甚至對歐洲的社會文化造成影響。然而，亞瑟王來自何處？歷史上真有其人嗎？讀過亞瑟王，才能真正了解西方重要的精神價值，體會更多奇幻背後的文化底蘊！

獅頭人身、毒蘋果與變化球——因果大革命

王一奇／著

因果關係與我們的生活息息相關，小到如何進行飲食控制，大到國家政策的制定，都無法擺脫因果對我們過去、現在及未來的影響性。所以——我們需要認識「因果」！但有其「因」必有其「果」嗎？作者在書中靈活運用生活及科學實驗的例子，勾起我們正視思考的陷阱，探討因與果的必然性。

風雪破窯——呂蒙正與宋代「新門閥」

王章偉／著

本書重構呂蒙正及其家族的故事，除了讓讀者重新了解呂家這段精彩的家族故事之外，更透過分析呂氏家族的歷史認識中國中古門第社會崩解後，科舉制度如何影響士族官僚的發展，並改變了近世中國的社會結構。本書以淺顯易懂的語彙與學術性、易讀性兼具的內容，讓讀者能輕鬆的理解相關內容，提供觀看「宋代門閥」的新視野！

致　親愛的——莎士比亞十四行詩

邱錦榮／著

莎士比亞的十四行詩以固定的體裁和韻律，結構嚴謹卻又情感豐沛，展現詩人對於愛情最虔敬的歌詠與遐思。本書共分三部分，先詳盡梳理莎士比亞詩作書寫的時代背景、寫作環境，以及歷史上圍繞著詩作的種種謠言與謎團，進一步揭示閱讀十四行詩的要點方法，最後以節錄方式挑選詩集精華，詳盡解析經典。

國家圖書館出版品預行編目資料

禮帽與彩票：上海灘的賽馬與社會風貌／張寧著.－
－初版一刷.－－臺北市：三民，2024
面；　公分.－－（文明叢書）

ISBN 978－957－14－7732－9　（平裝）
1.賽馬 2.歷史

993.15　　　　　　　　　　　　　112020979

文明叢書

禮帽與彩票：上海灘的賽馬與社會風貌

作　　者	張　寧
總 策 畫	杜正勝
執行編委	呂妙芬
編輯委員	王汎森　李建民　李貞德　林富士
	陳正國　單德興　康　樂　張　珣
	鄧育仁　鄭毓瑜　謝國興
責任編輯	陳振維
封面設計	林惠儀
創 辦 人	劉振強
發 行 人	劉仲傑
出 版 者	三民書局股份有限公司 (成立於 1953 年)

三民網路書店

https://www.sanmin.com.tw

地　　址	臺北市復興北路 386 號　（復北門市）　(02)2500－6600
	臺北市重慶南路一段 61 號 (重南門市)　(02)2361－7511
出版日期	初版一刷 2024 年 4 月
書籍編號	S600500
I S B N	978-957-14-7732-9